怕魚的男人
Ichthyophobia

李隆杰
LI LUNG-CHIEH

Ichthyophobia

= 魚類恐懼症
= phobia of fish
= A man afraid of fish
= 怕魚的男人

本故事純屬虛構！

Inspiration

在本書的世界觀裡

魚類不算是生命

而且是有害的

然而這僅限於虛構世界裡的設定

在現實生活中

但願人們都能珍惜所有的海洋生命……

PS：但是，請不要與本書作者分享！

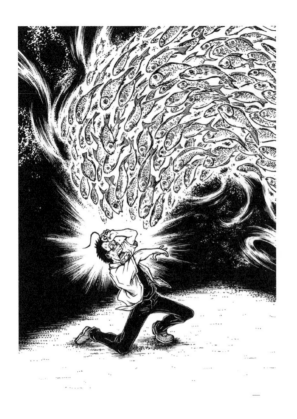

This story is a work of fiction.

In this world, fish are not considered life forms, and are harmful.
However this is only true in the fictional world of this book.
Please cherish all marine organisms in real life
(just don't share it with the author).

Ichthyophobia

contents

Ichthyophobia

信仰
Faith

Chapter 1

我很怕魚，非常怕魚，當我看見魚類的眼神時，
我確定牠們正在吞噬我的靈魂。

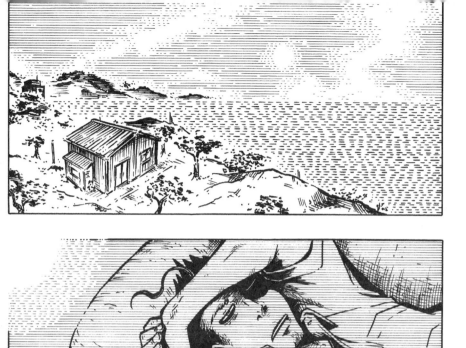

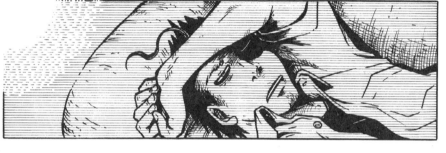

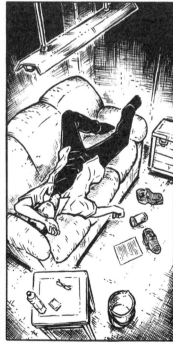

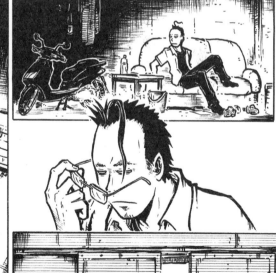

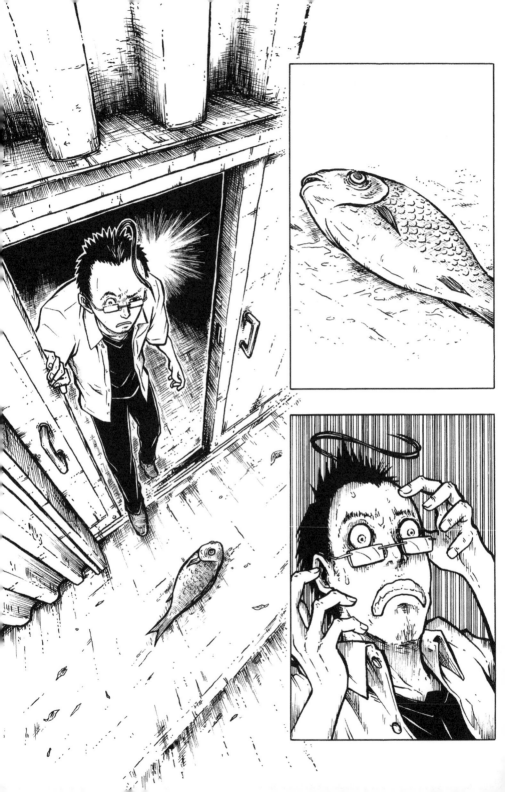

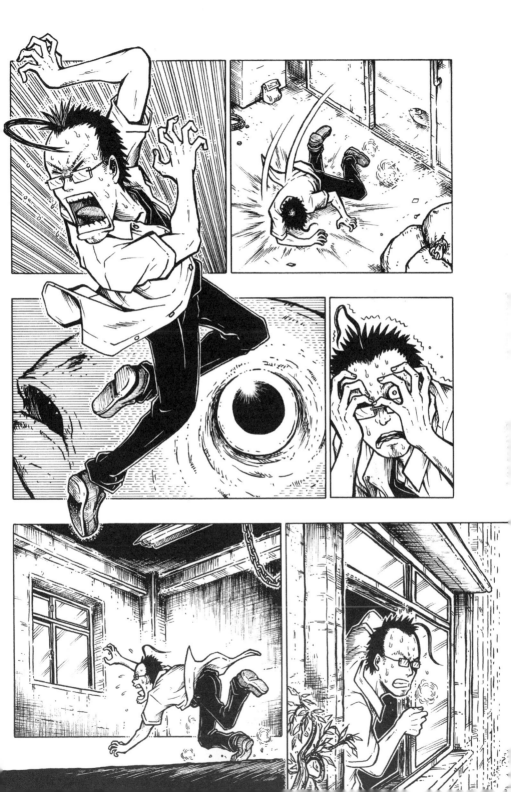

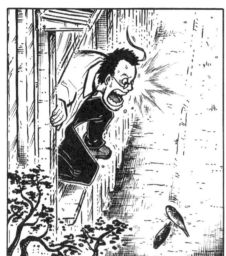

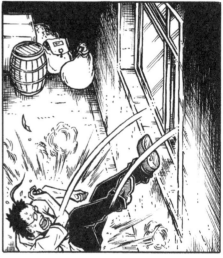

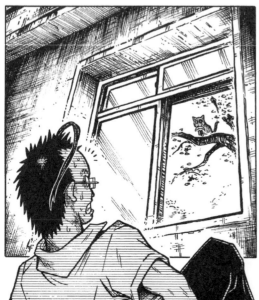

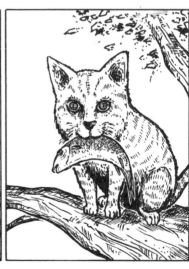

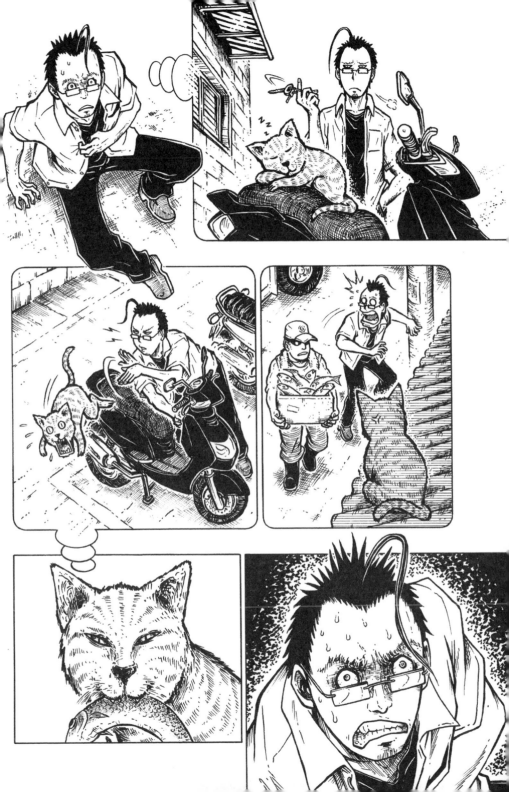

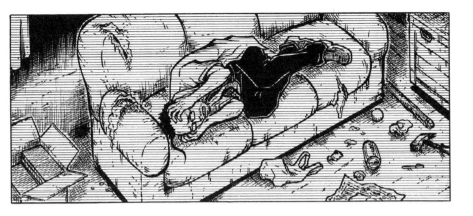

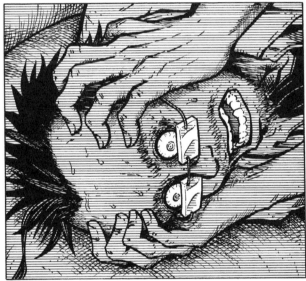

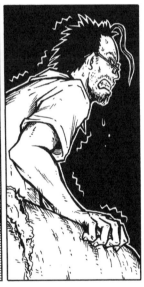

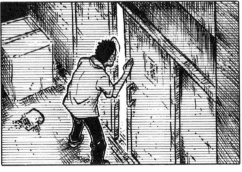

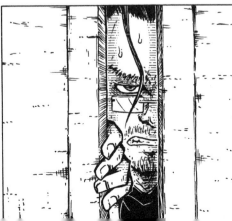

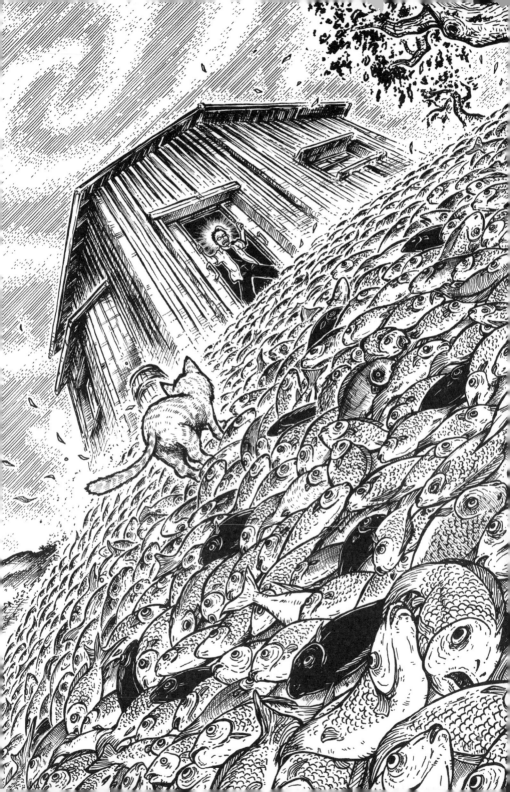

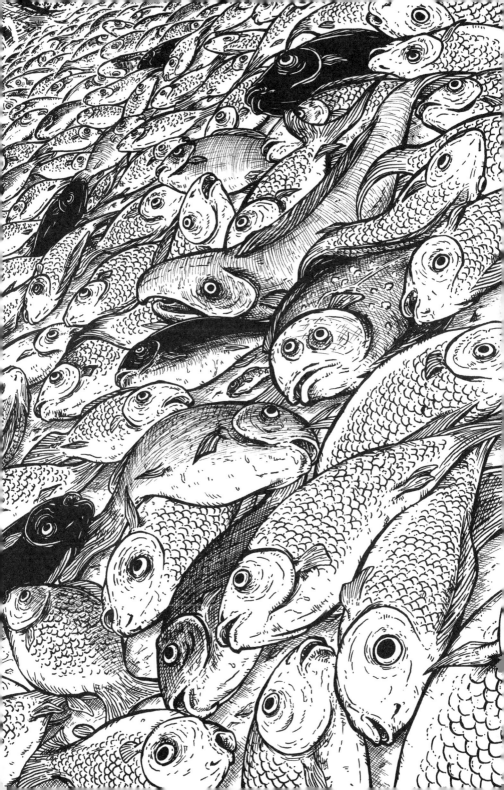

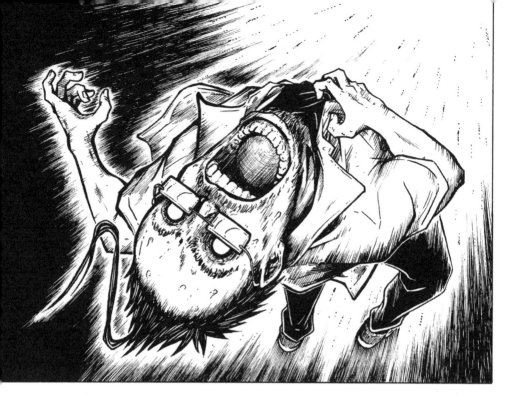

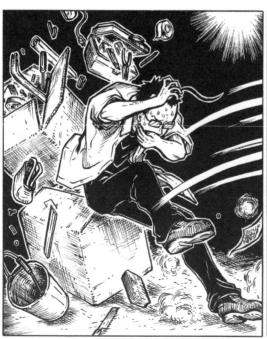

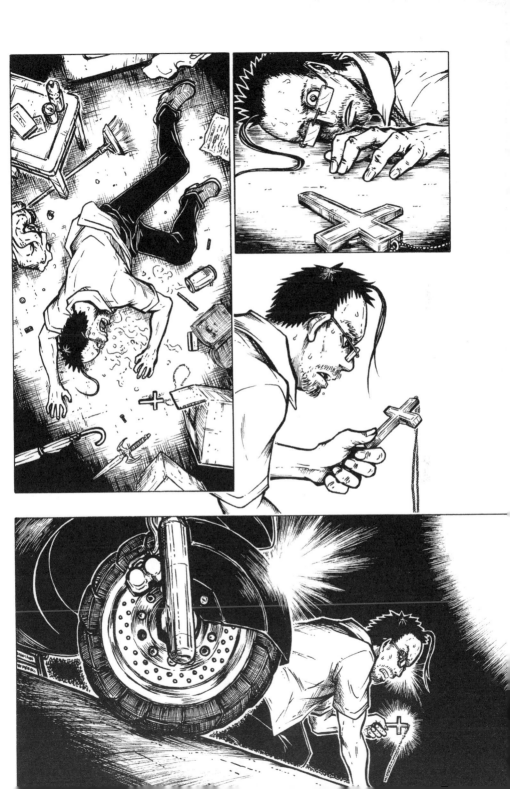

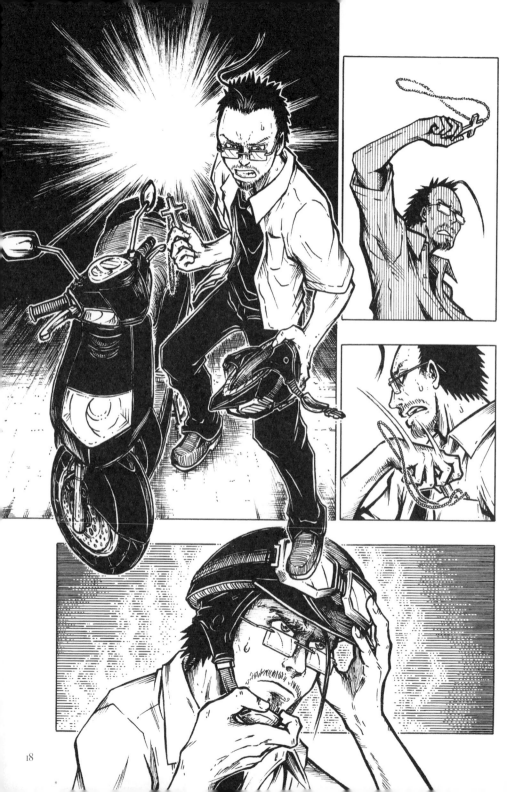

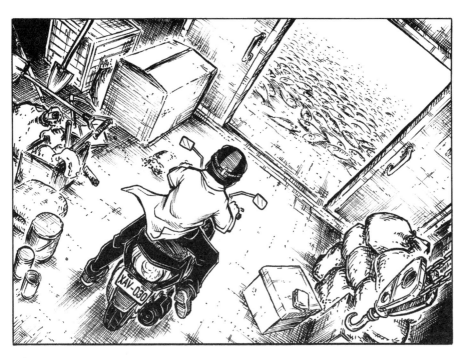

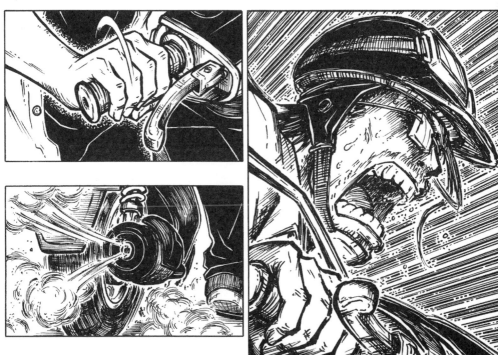

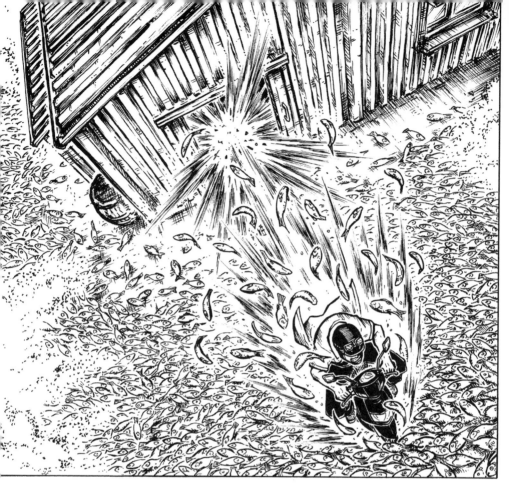

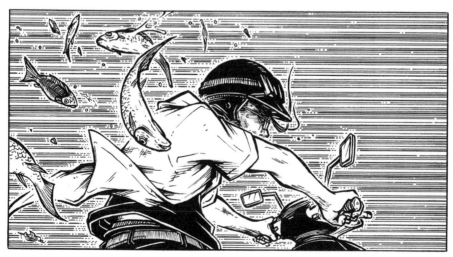

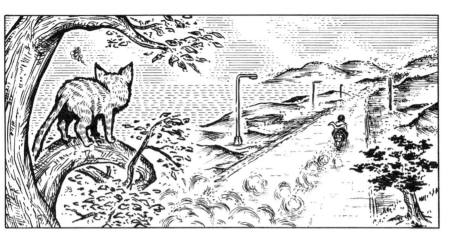

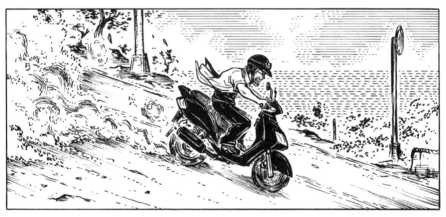

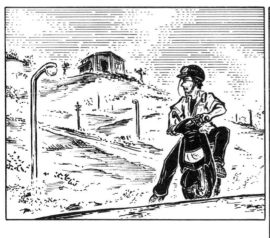

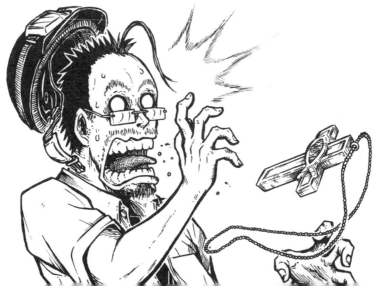

Ichthyophobia

I am afraid of fish. Terrified of them, to be exact. When I see their eyes, I am sure they're trying to devour my soul.

Ichthyophobia

愛情
Love

Chapter 2

我不僅怕魚，也不吃魚，我會毫不猶豫地說：
「魚類是陰險的，是對心靈有害的。」

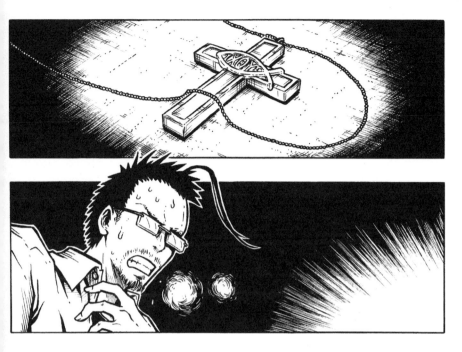

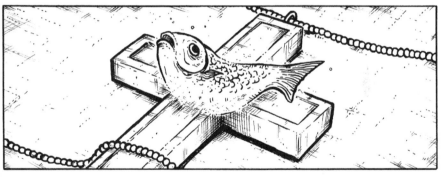

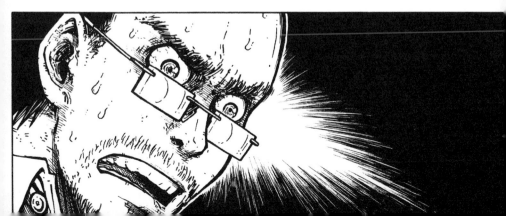

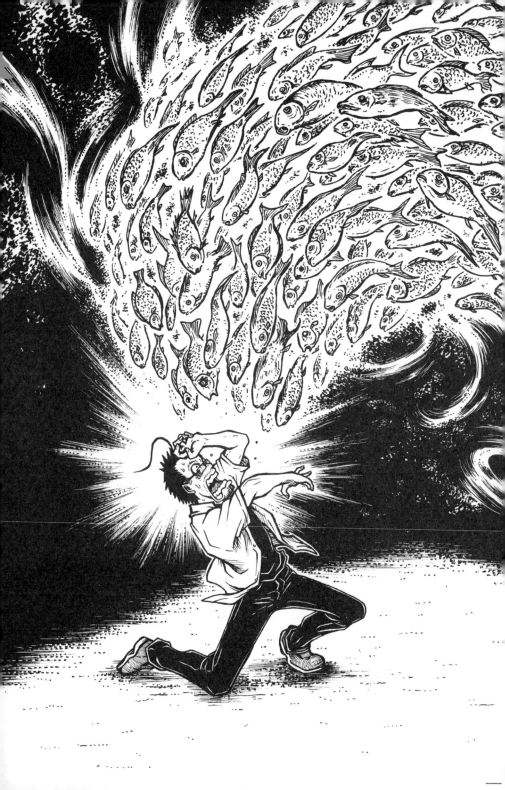

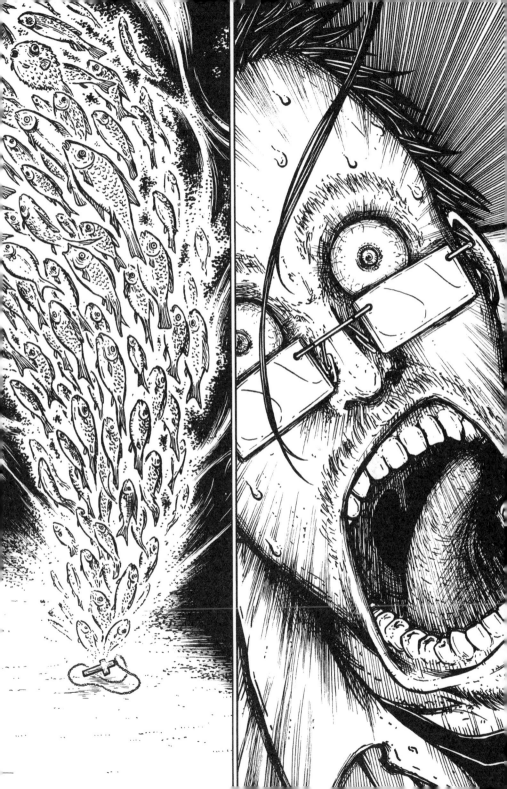

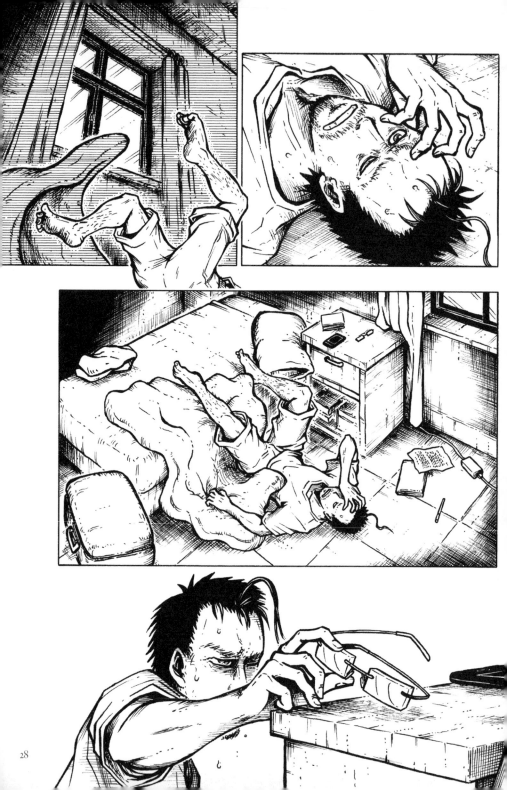

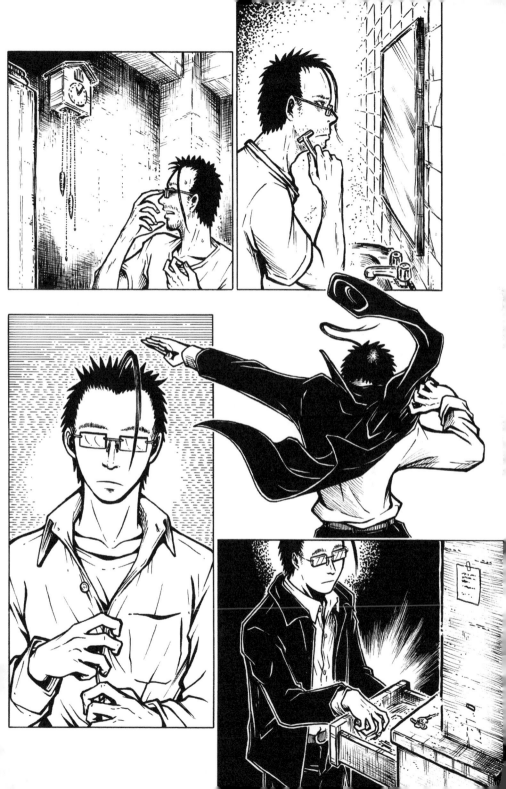

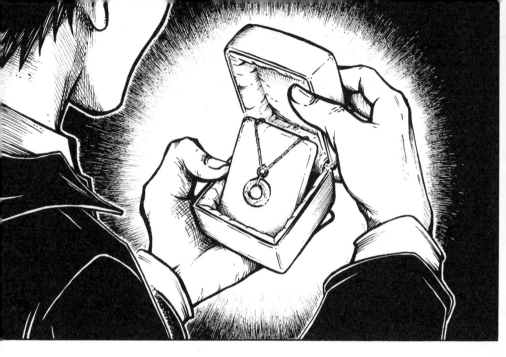

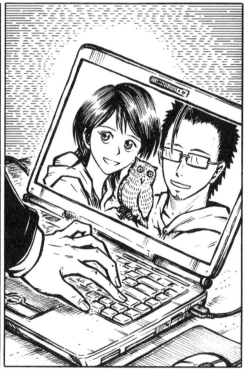

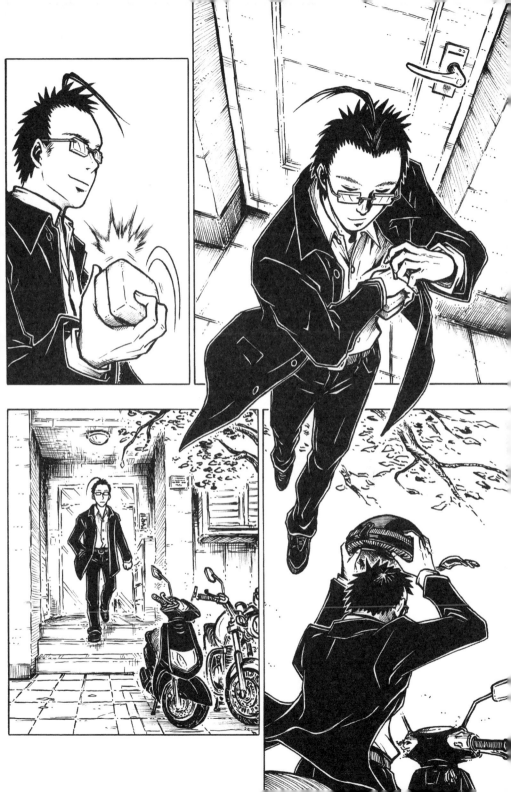

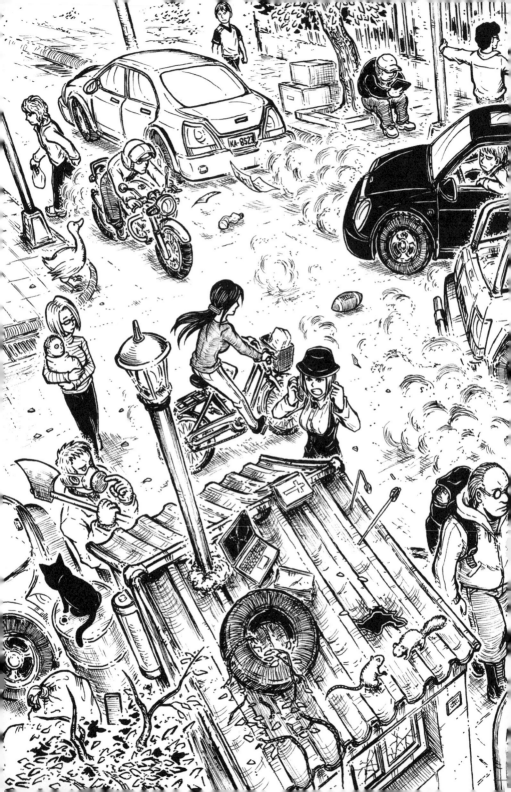

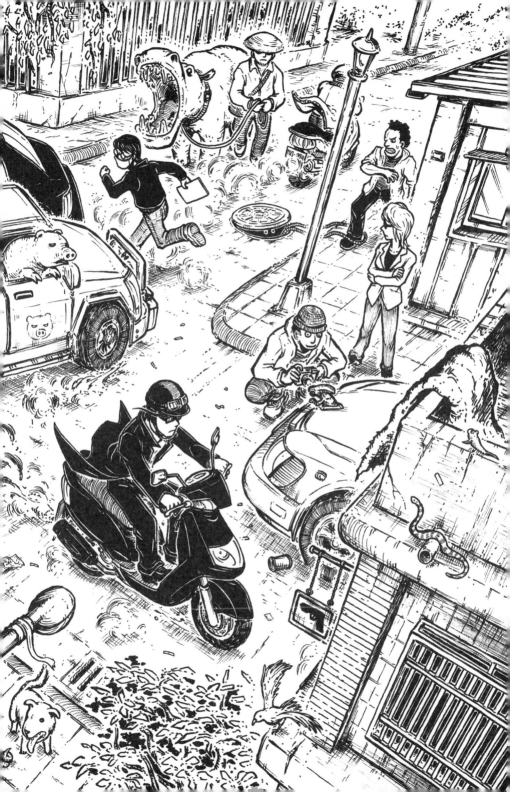

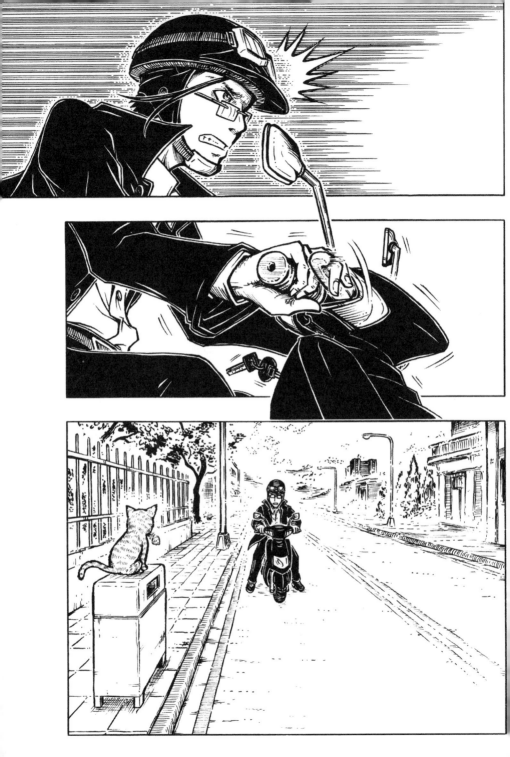

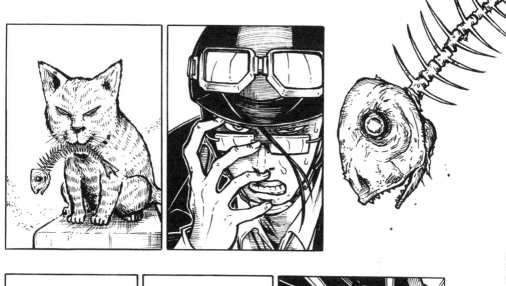

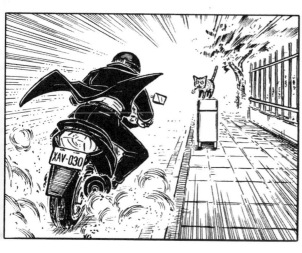

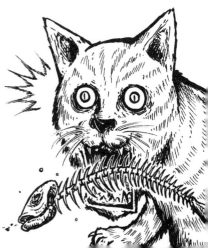

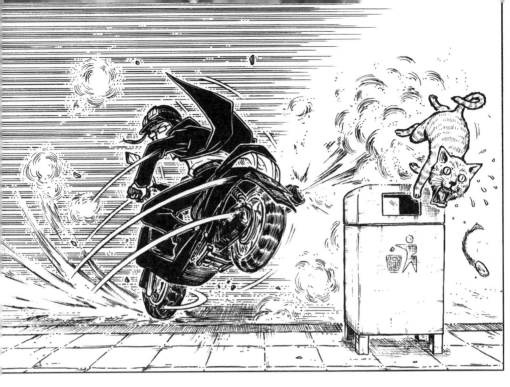

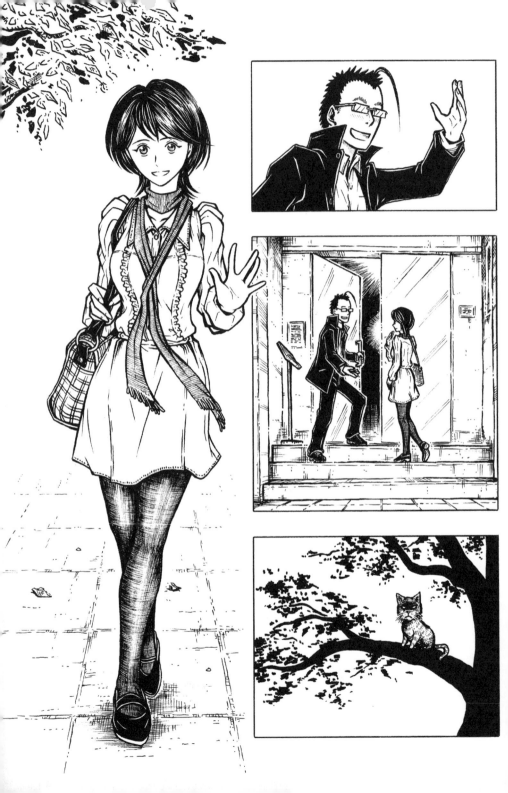

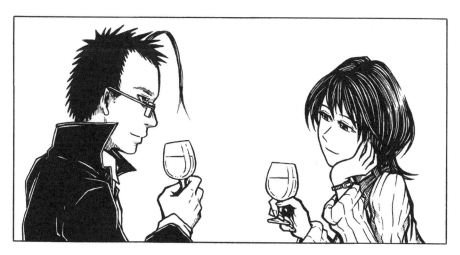

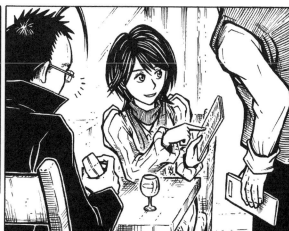

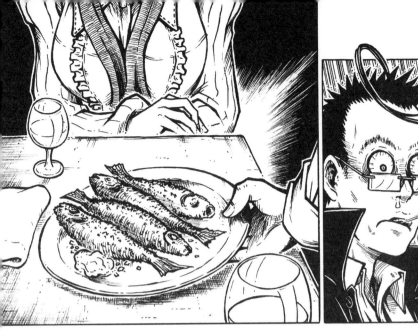
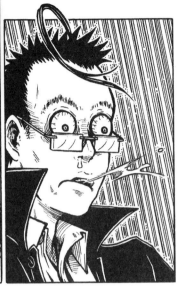
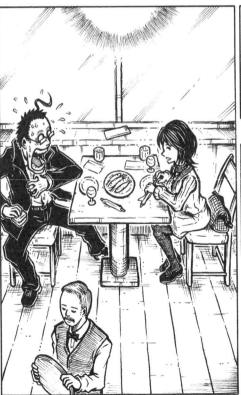

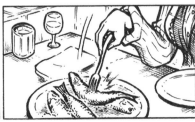

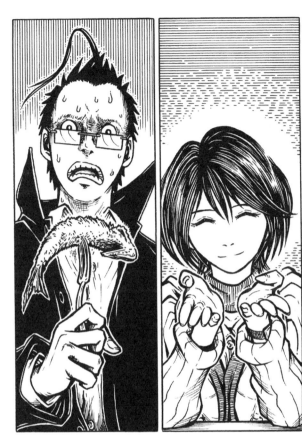
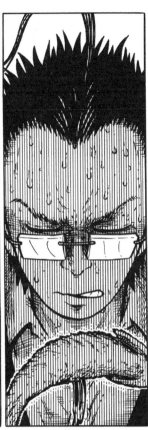

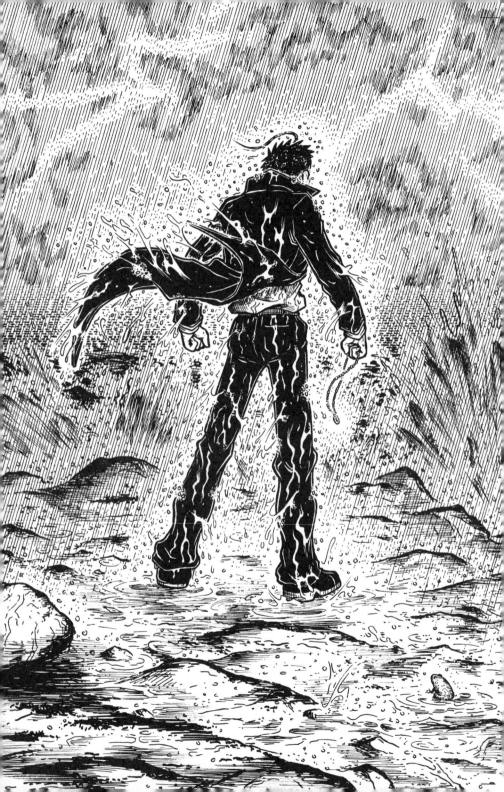

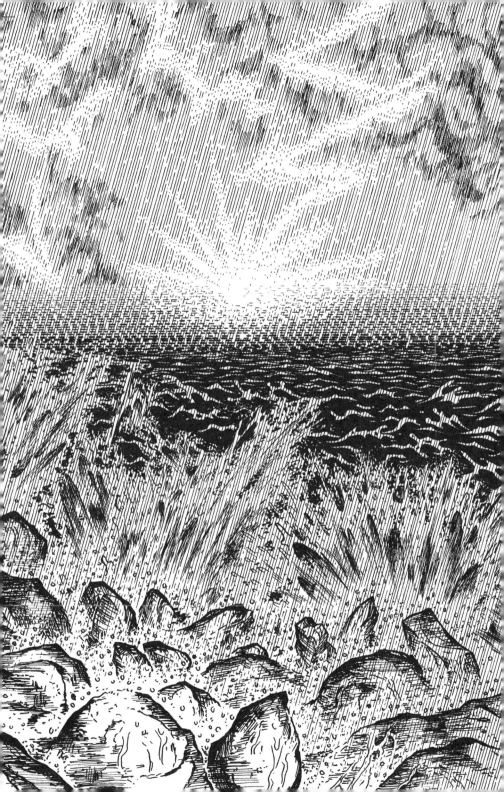

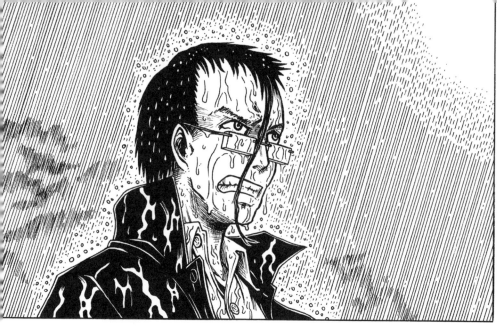

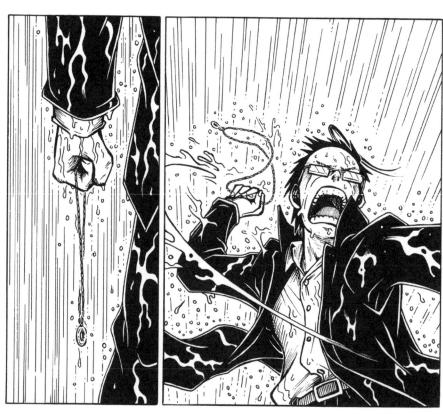

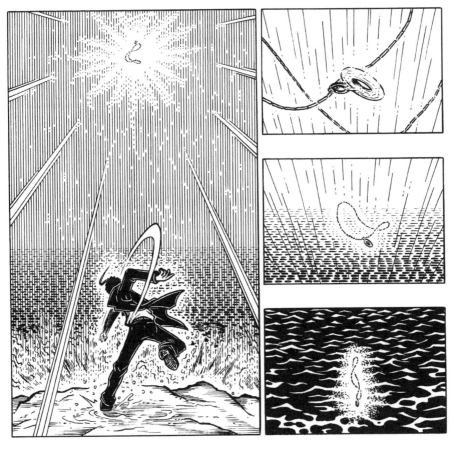

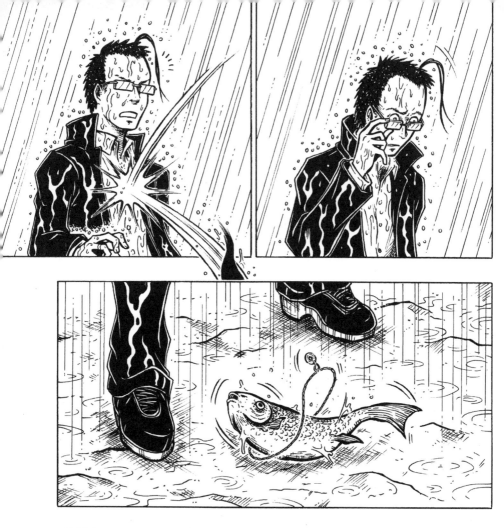

Ichthyophobia

I am not only afraid of fish, I also don't eat them. I will say without hesitation that "fish are not clean, and eating them is bad for the soul."

Ichthyophobia

狩獵
Hunt

Chapter 3

恐懼並不是罪，若是因為恐懼而傷害他人則另當別論。

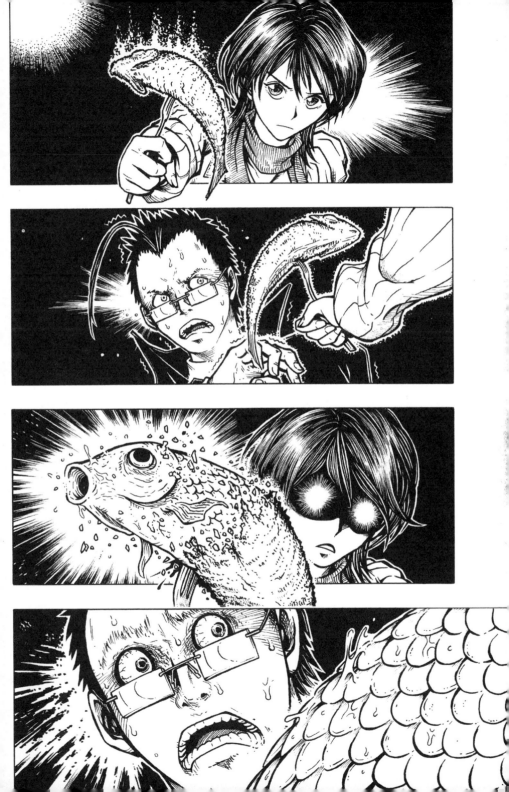

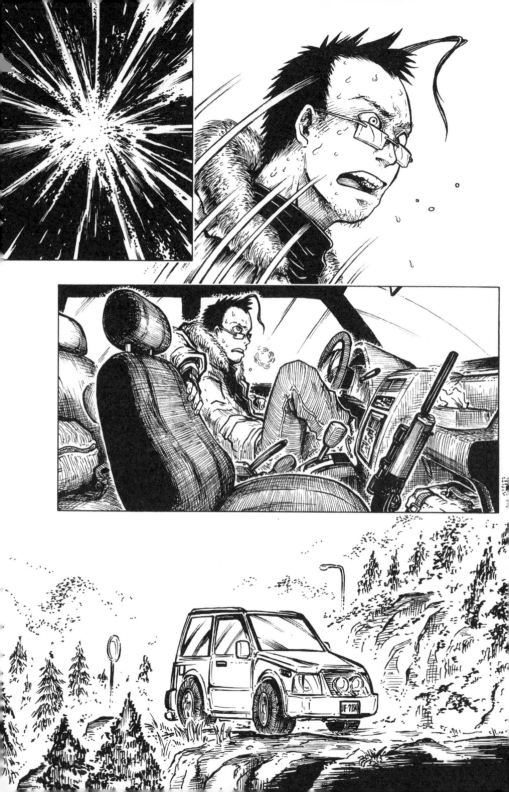

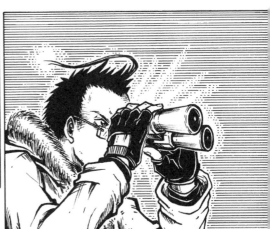

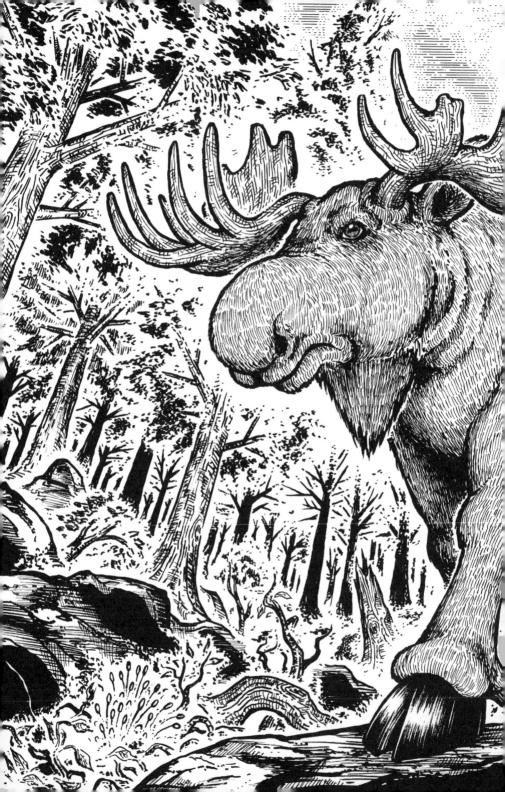

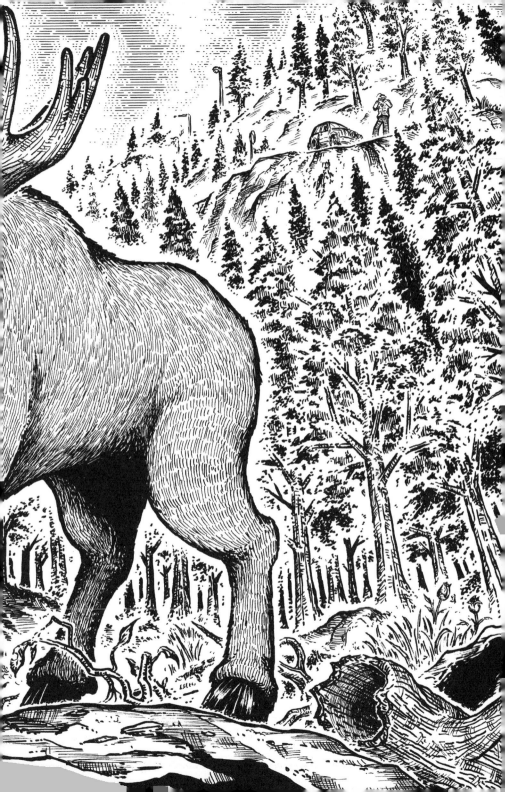

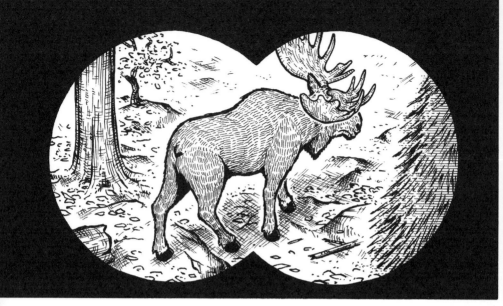

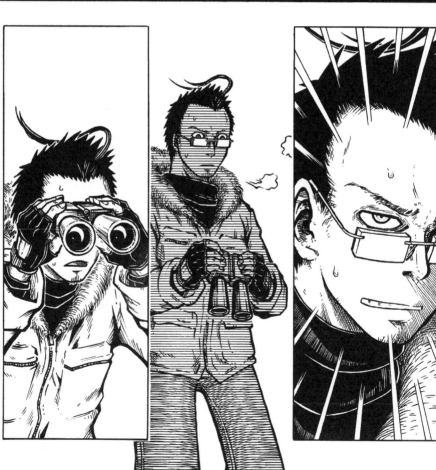

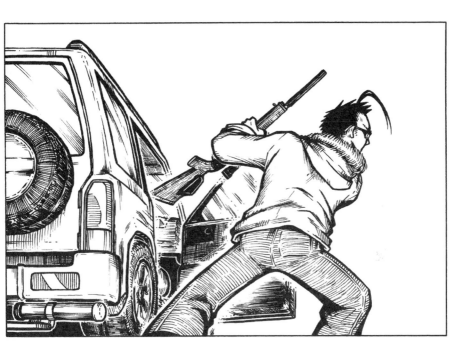

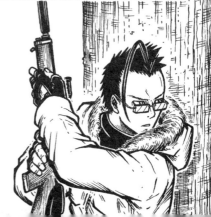

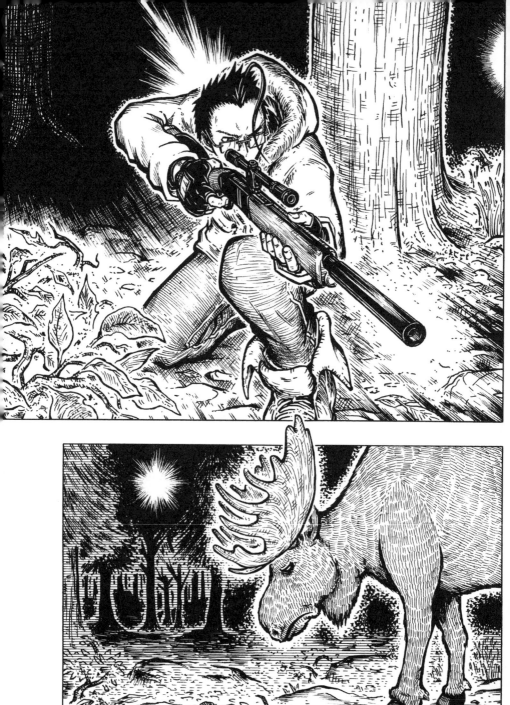

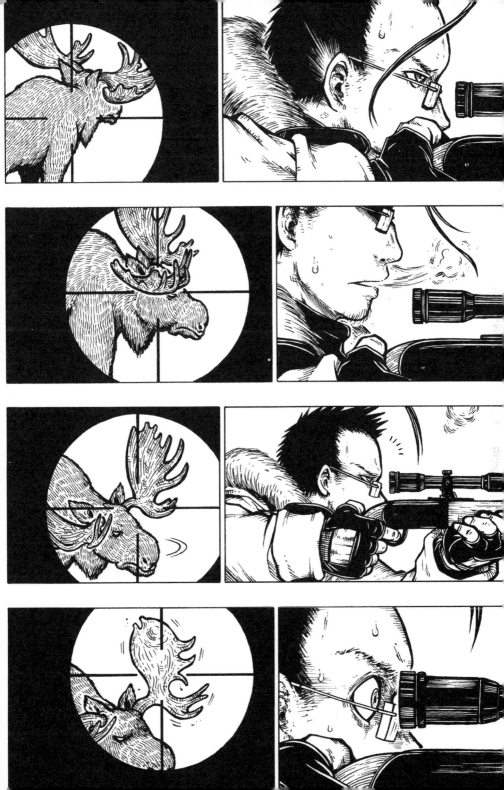

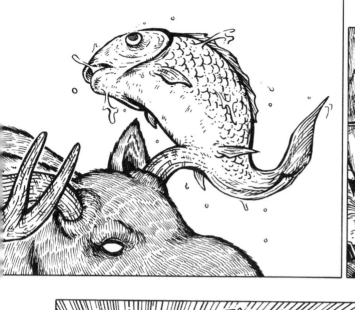

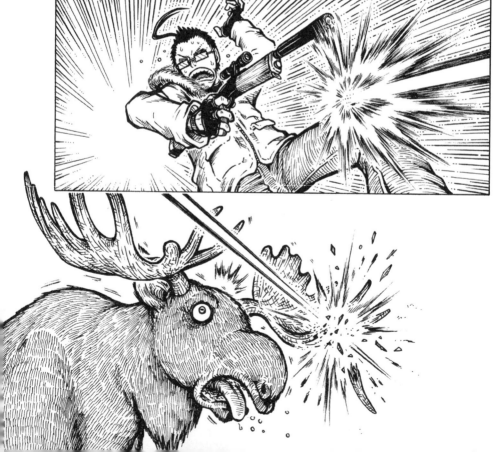

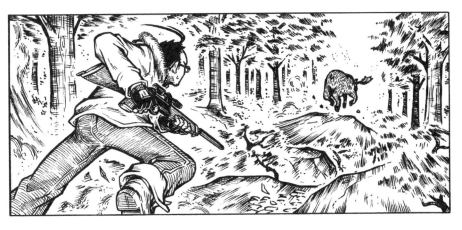

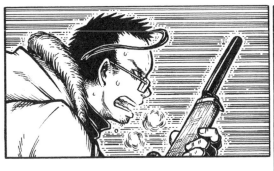

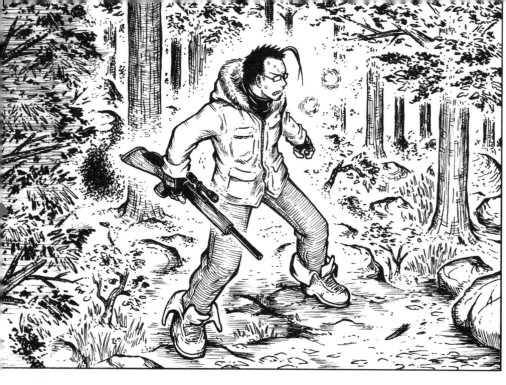

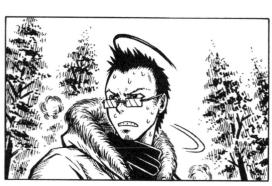

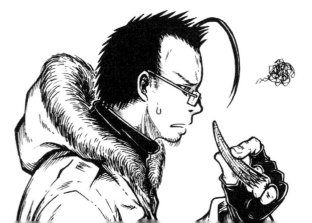

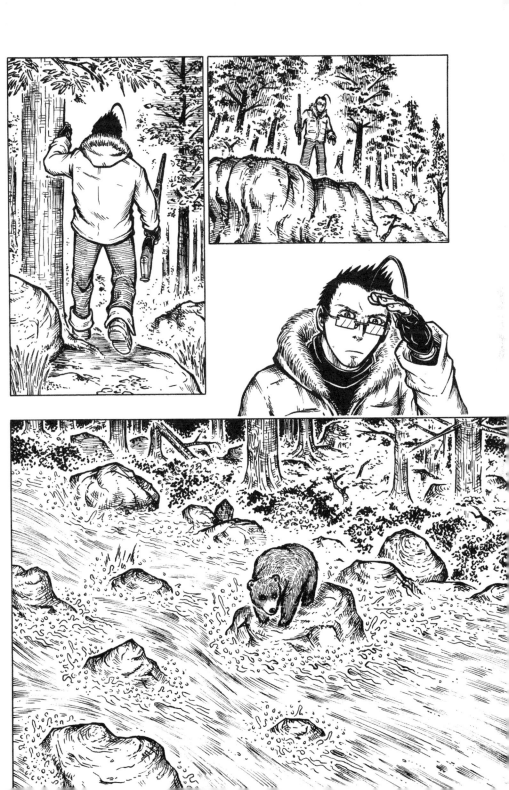

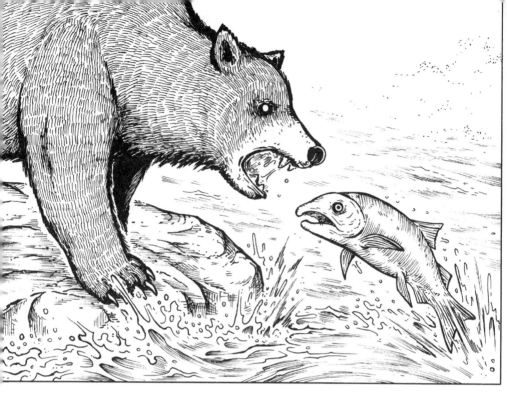

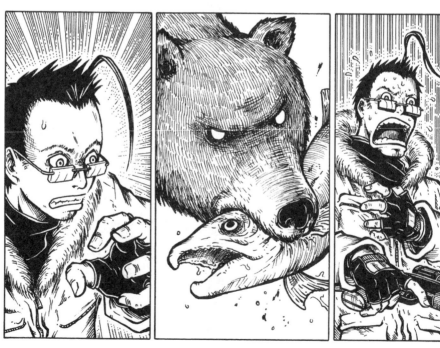

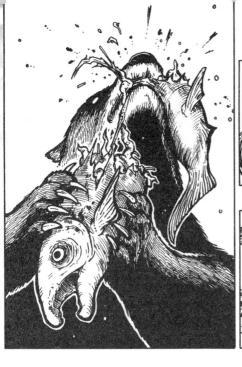

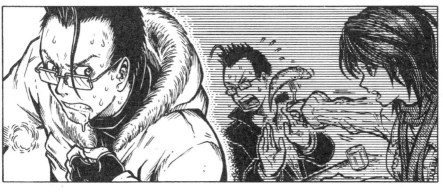

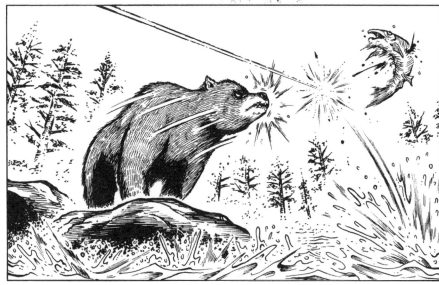

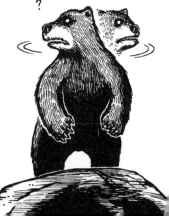

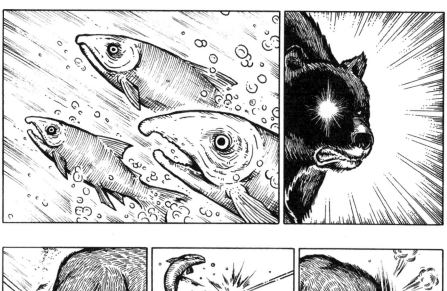

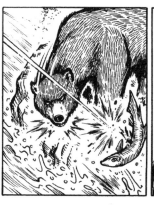

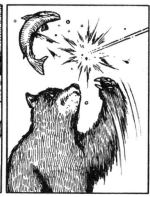

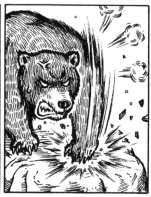

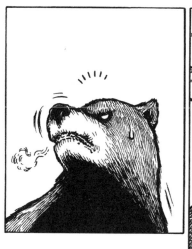

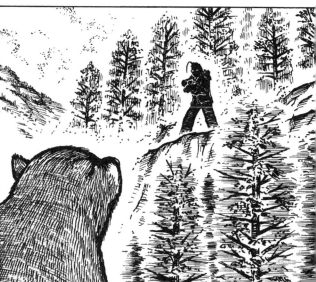

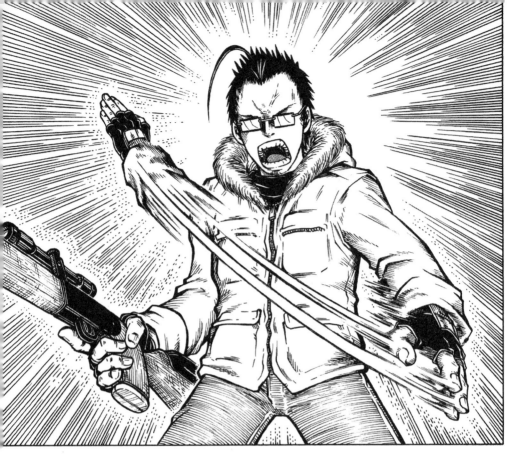

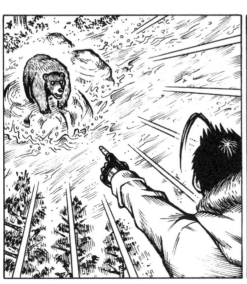

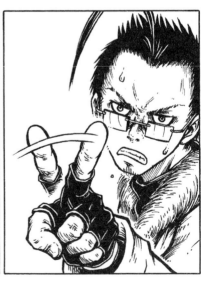

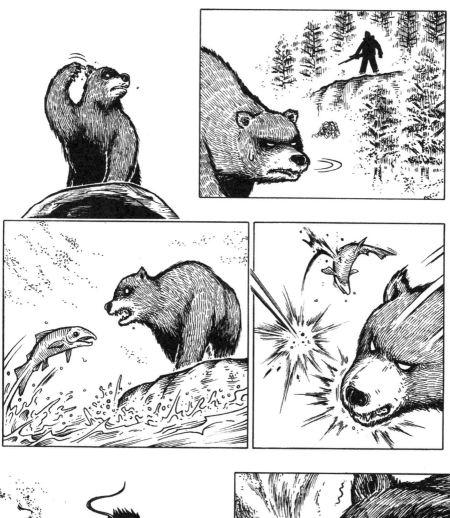
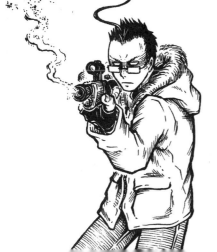

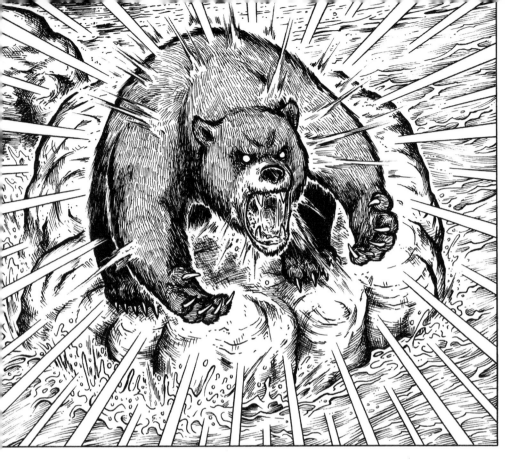

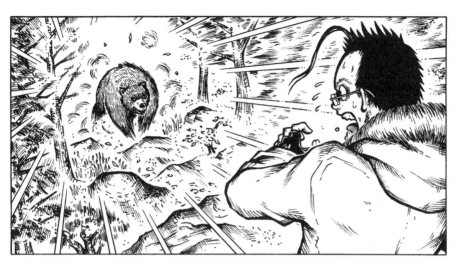

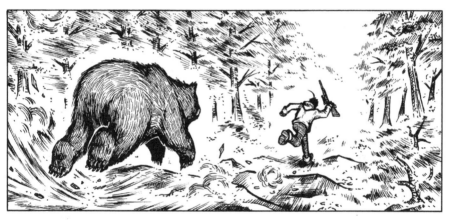

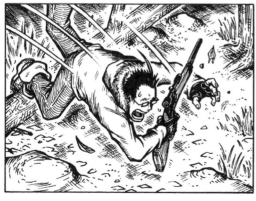

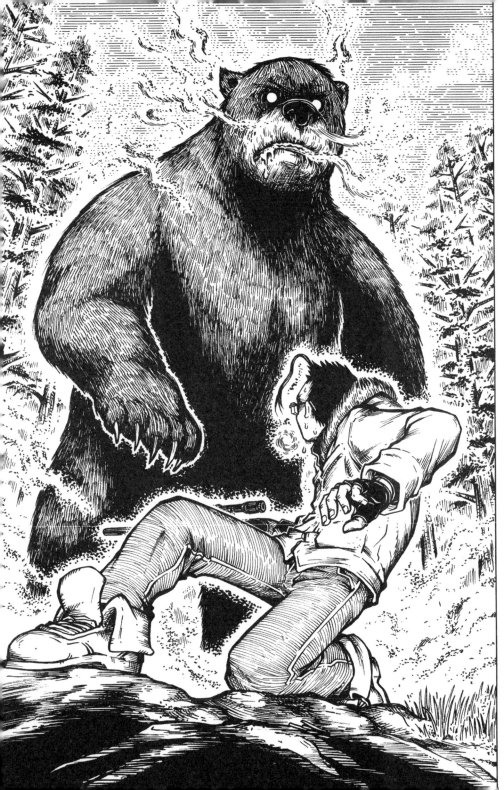

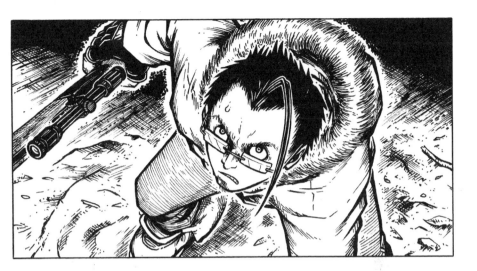

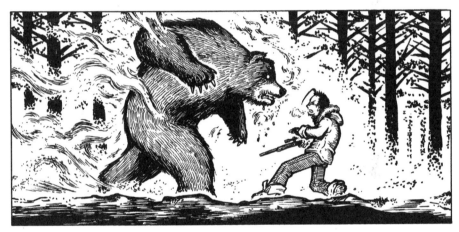

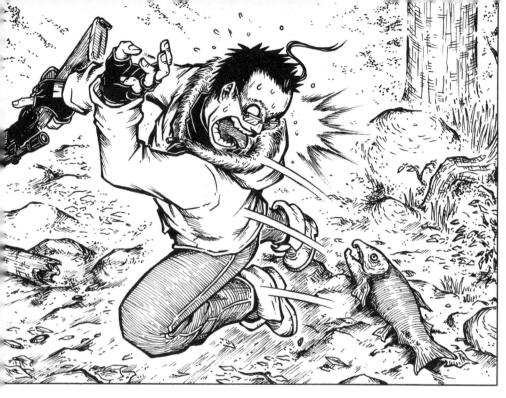

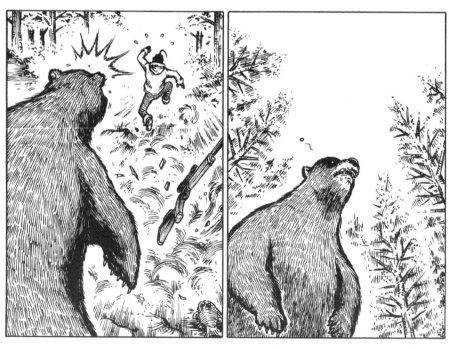

Ichthyophobia

Fear is not a crime, unless someone is hurt due to fear.

Ichthyophobia

決鬥
Duel

Chapter 4

你可以儘管宰了那些魚，
但請不要將牠們帶上岸來，我一點也不想看見牠們。

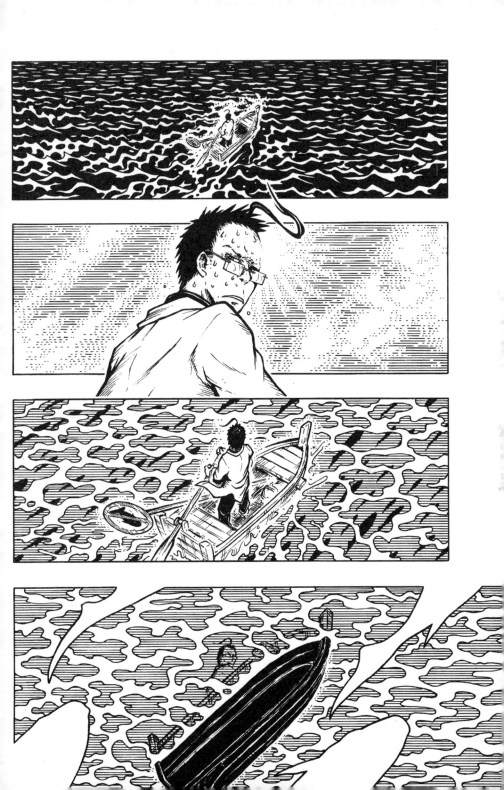

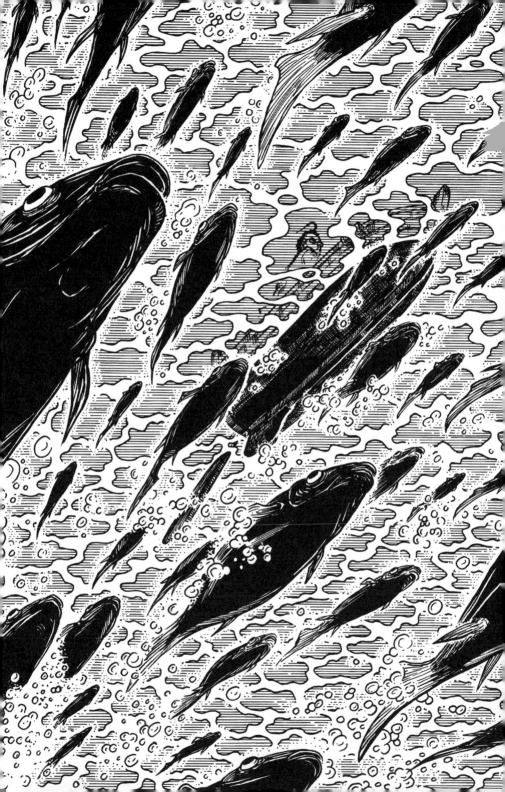

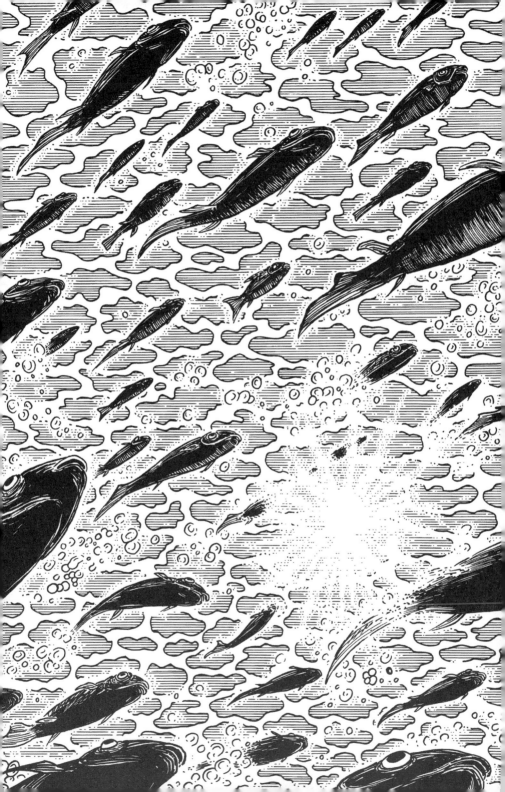

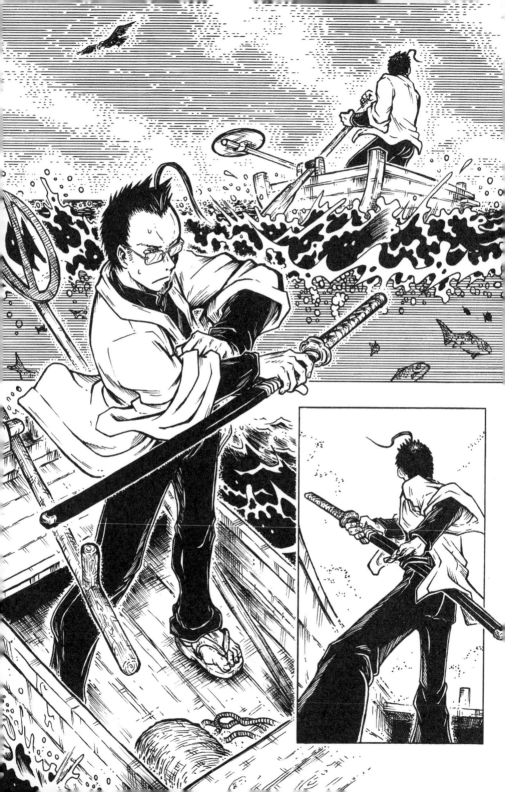

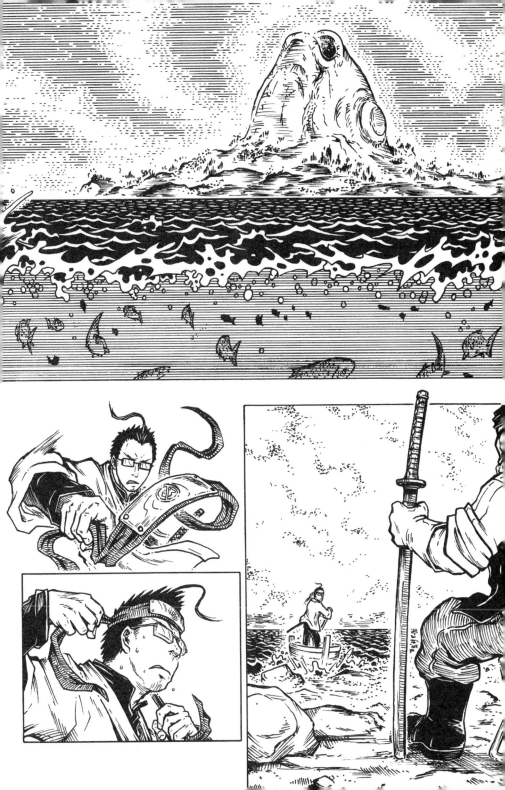

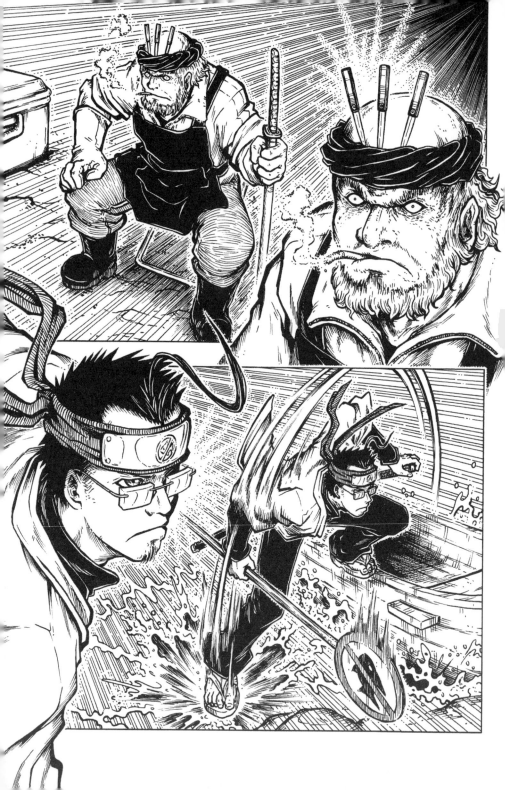

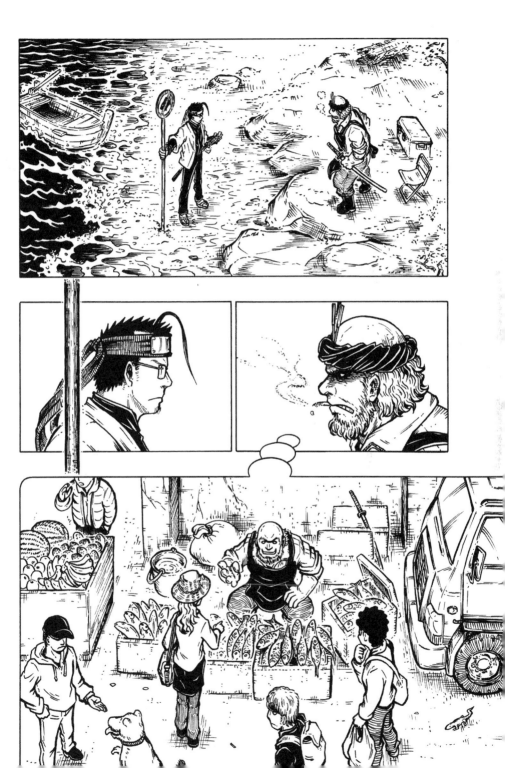

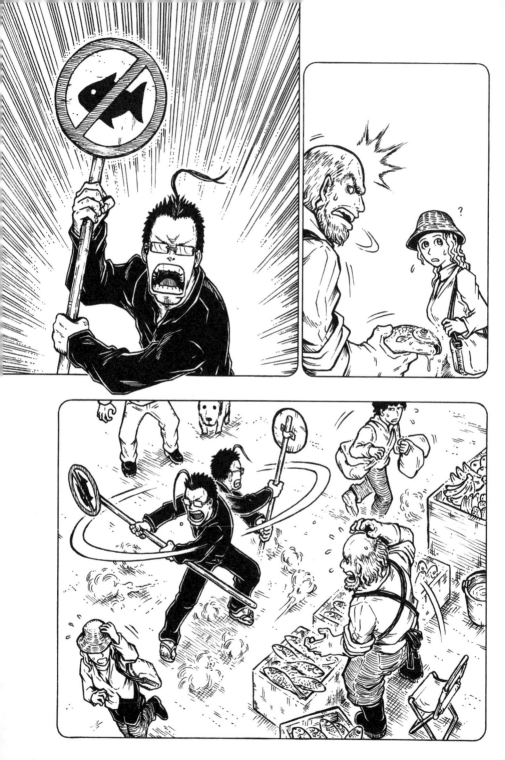

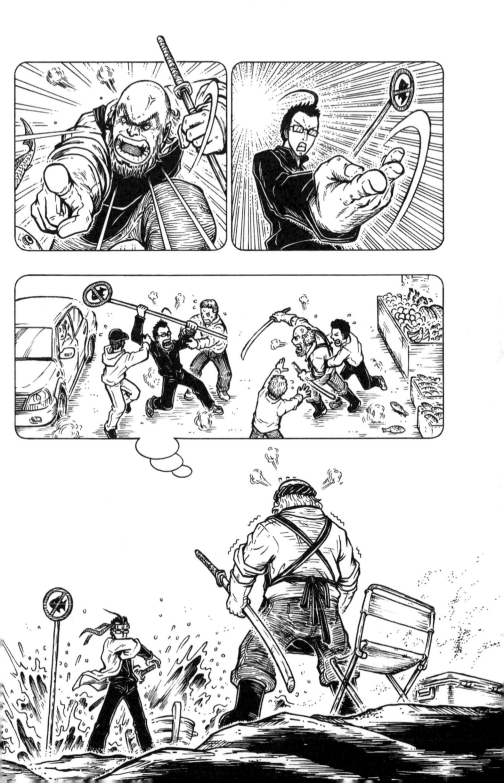

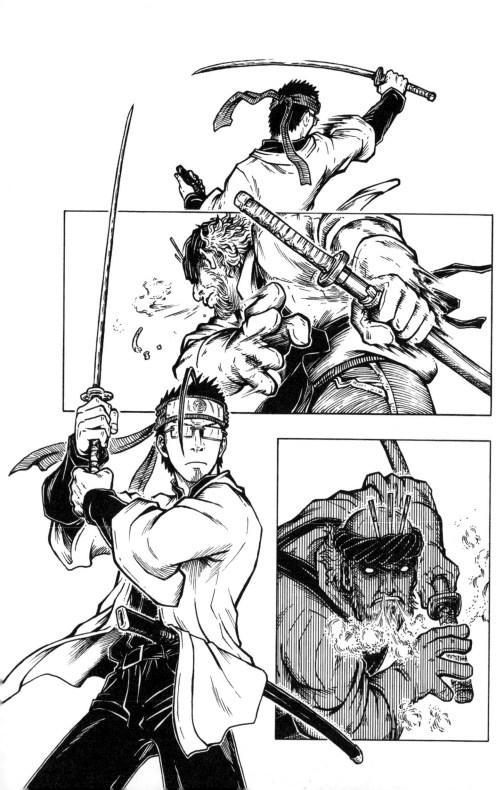

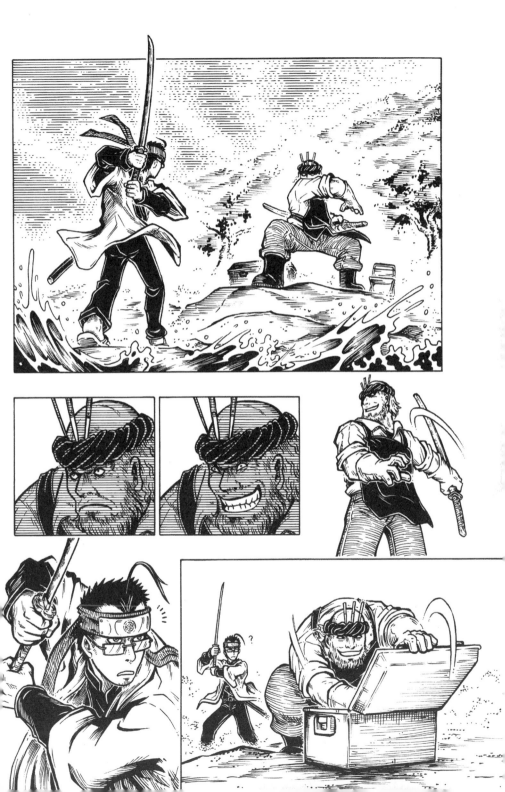

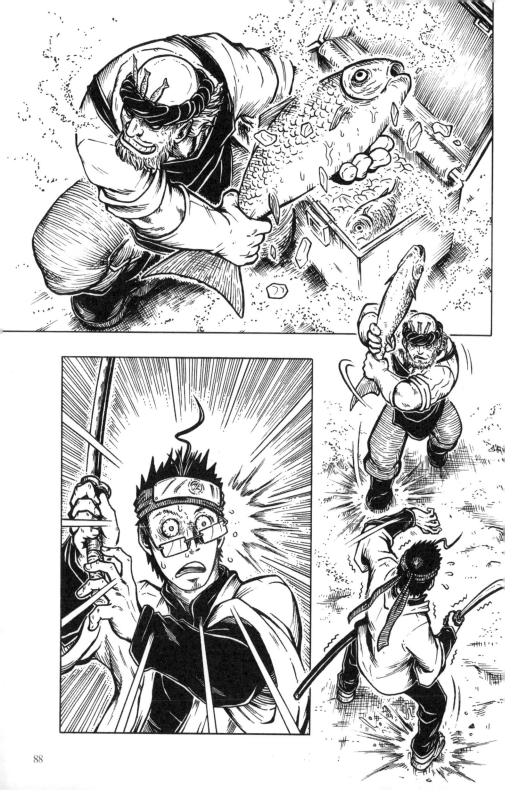

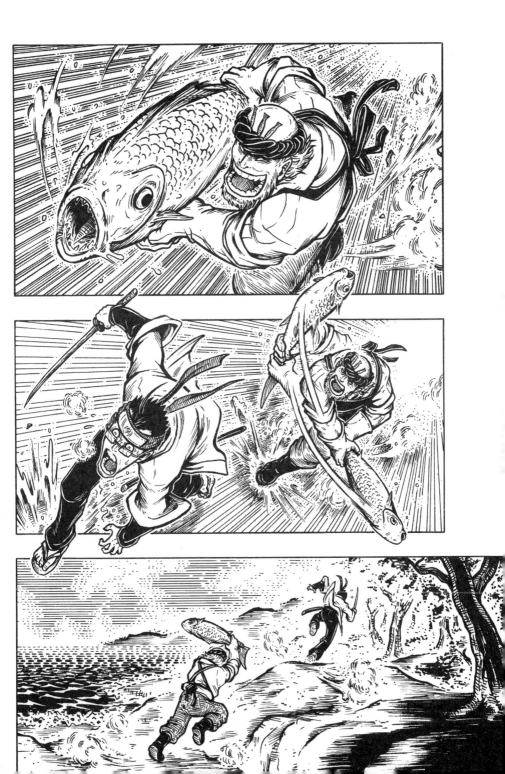

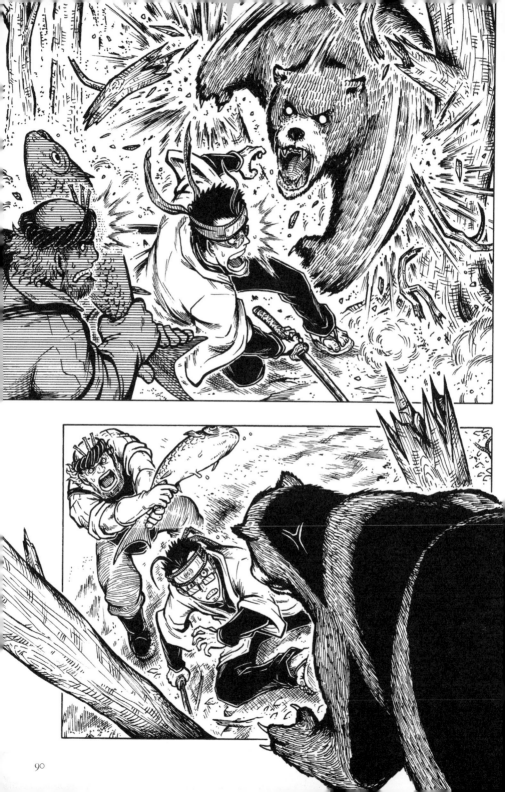

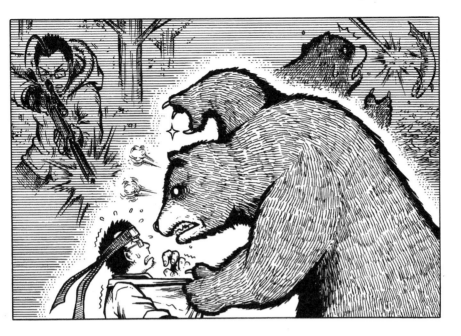

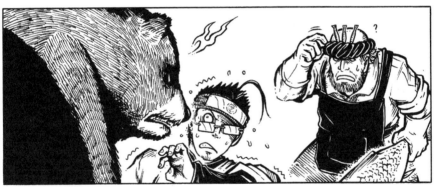

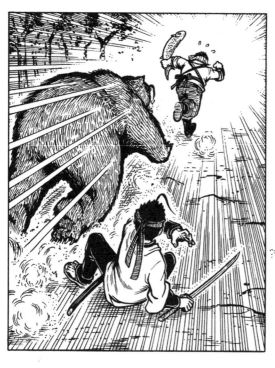

Ichthyophobia

You can kill these fish all you want, just don't bring them ashore. I don't want to see them, at all.

Ichthyophobia

威脅
Threat

Chapter 5

極盡所能地宣揚魚的恐怖，乃是本人畢生所奉行之道。

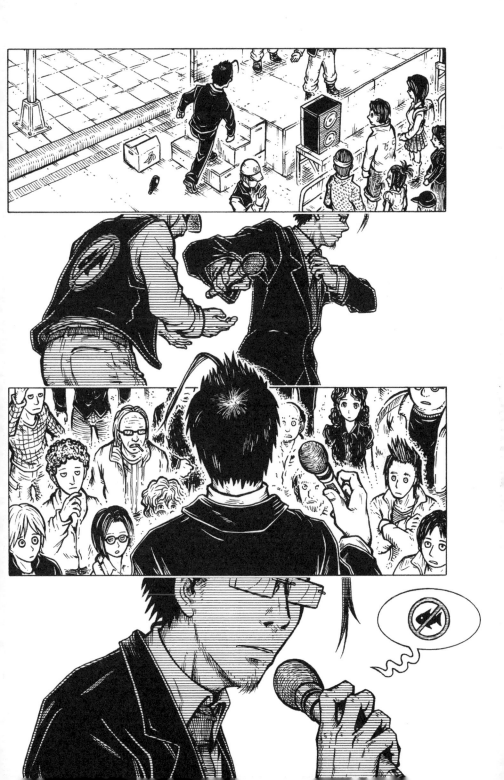

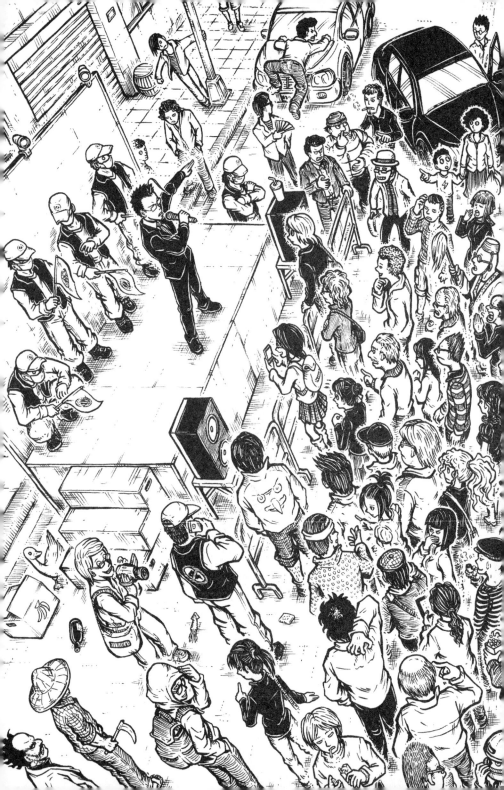

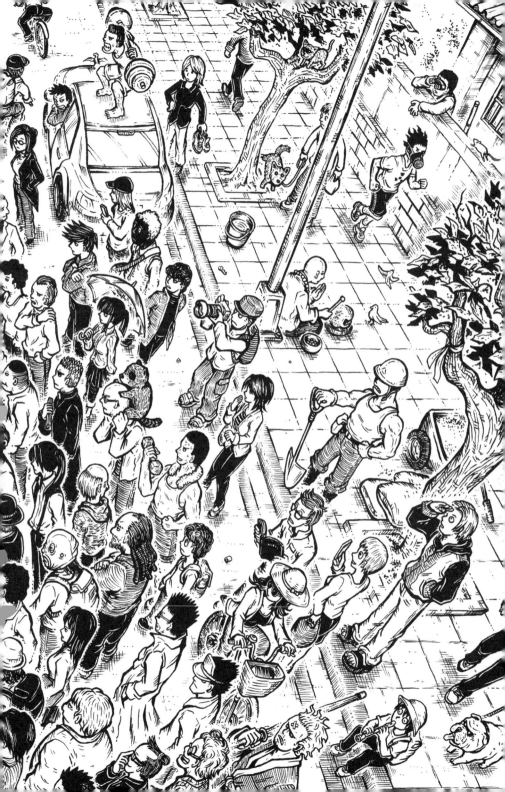

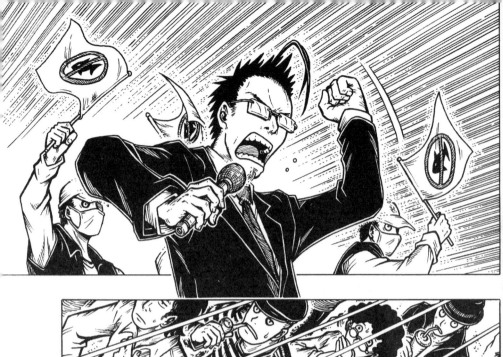

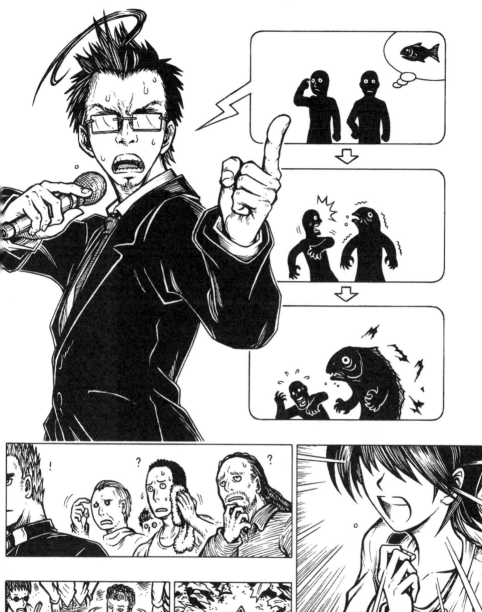

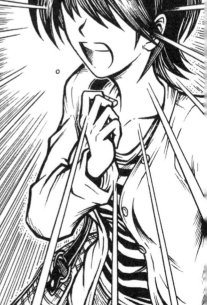

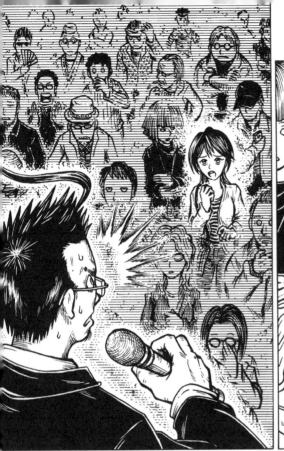

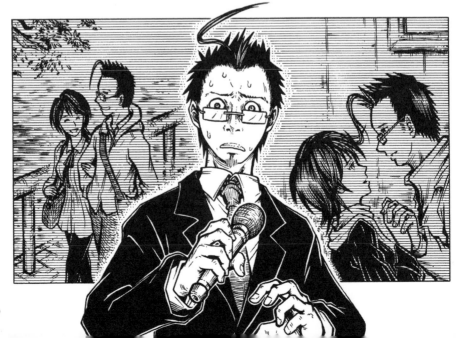

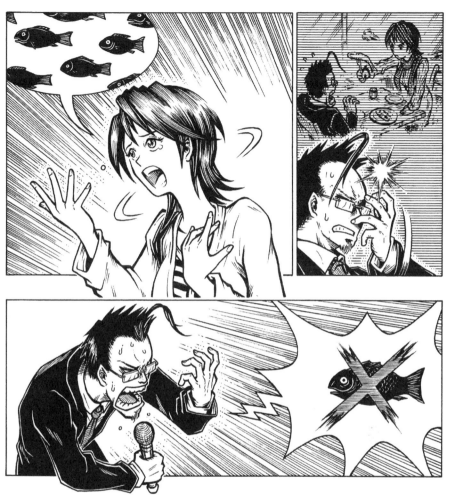

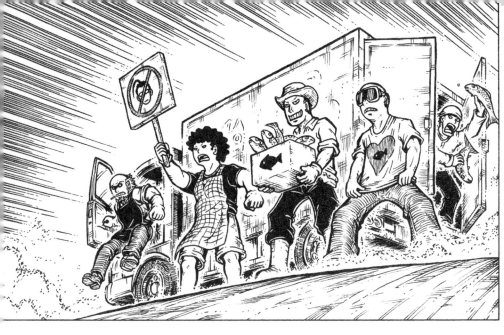

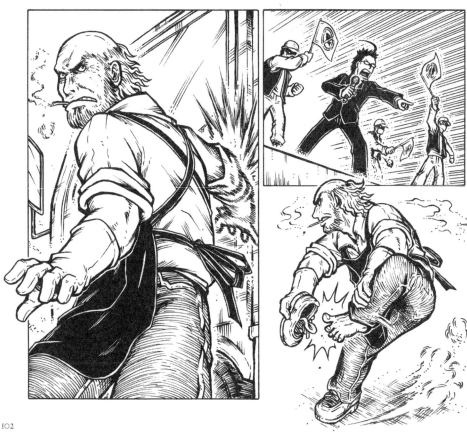

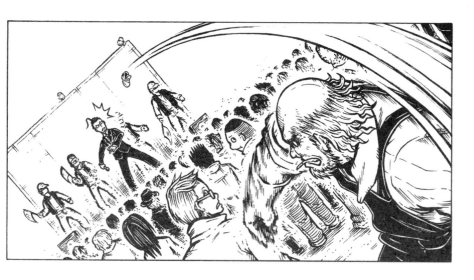

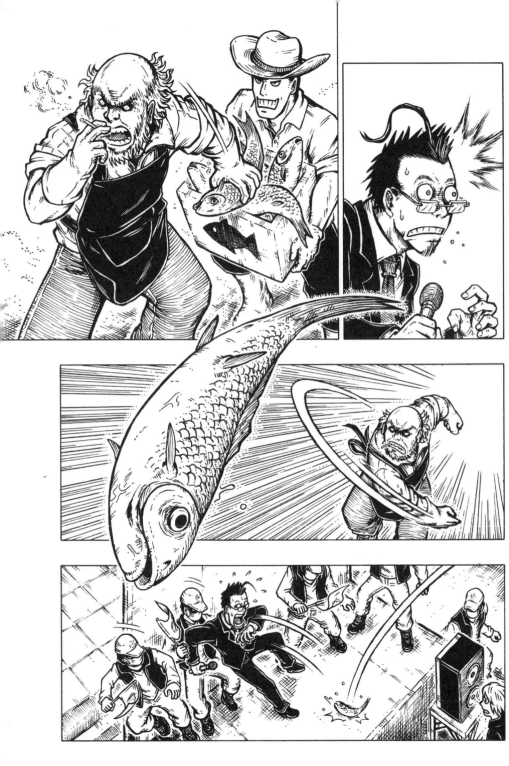

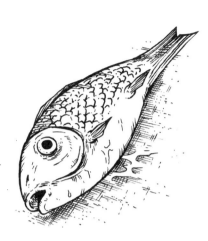

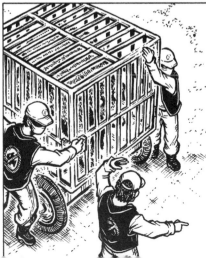

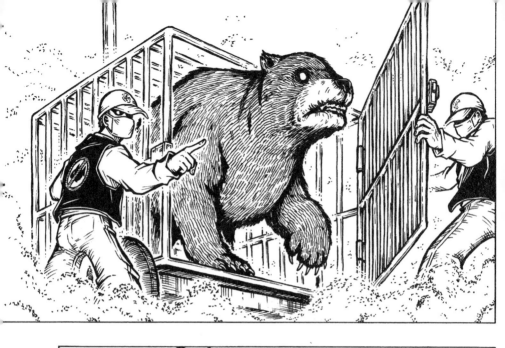

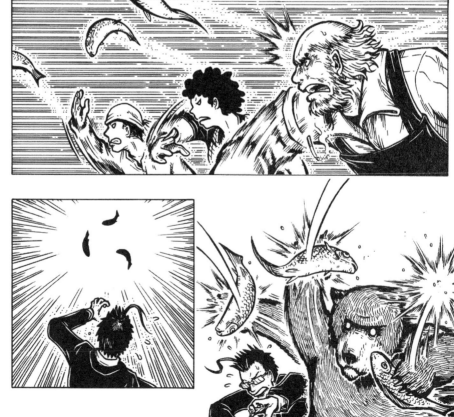

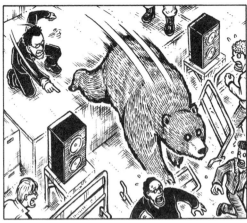
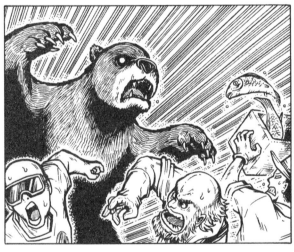
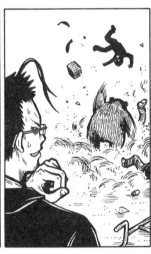
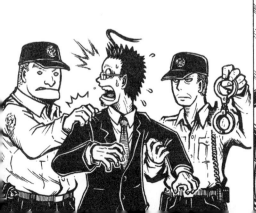

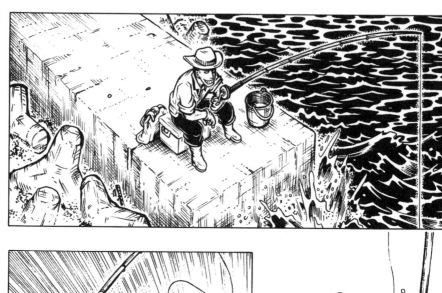

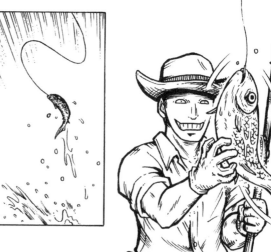

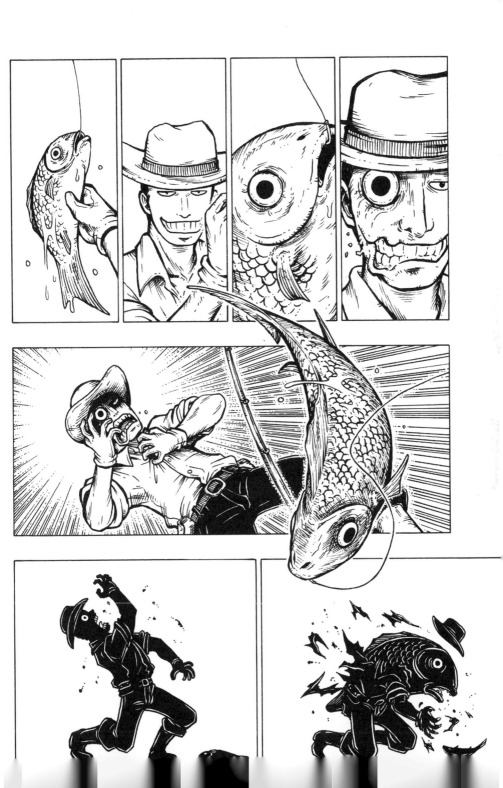

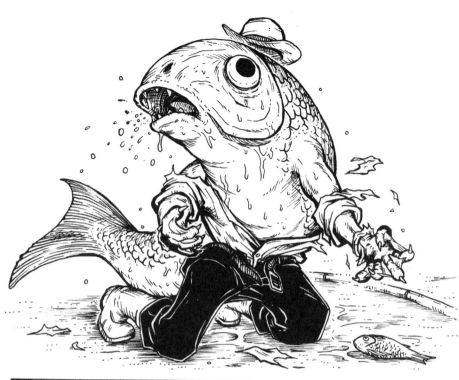

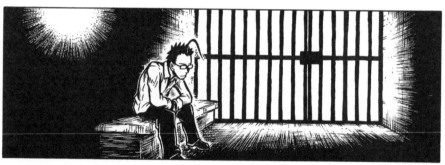

Ichthyophobia

I have dedicated my life to advocate the terror of fish.

逃亡
Escape

Chapter 6

恐懼的盡頭，將會是無所畏懼。

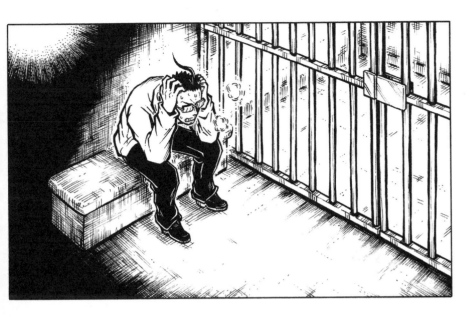

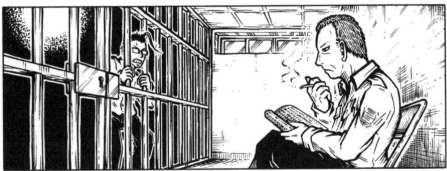

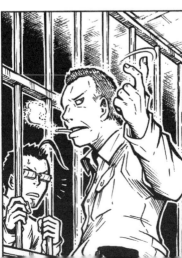

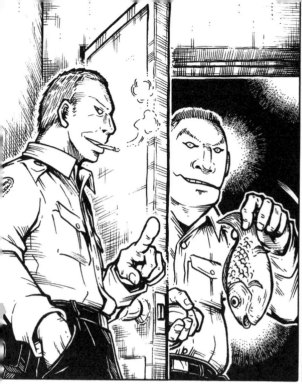
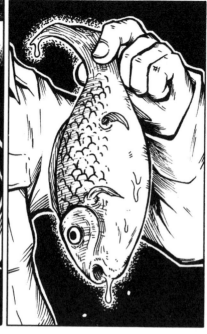
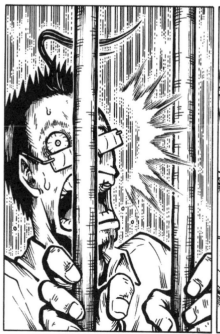
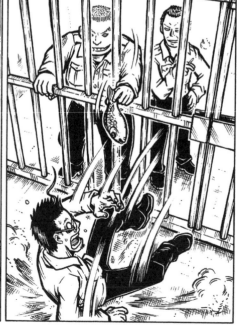

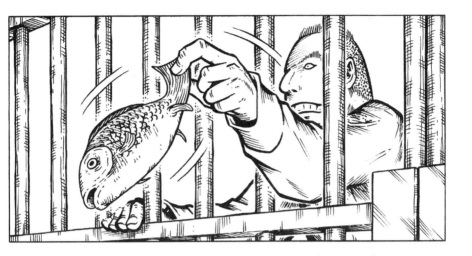

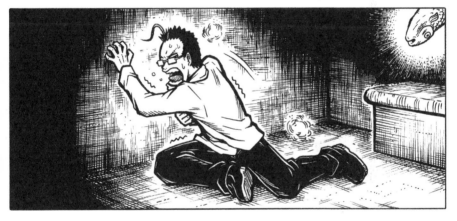

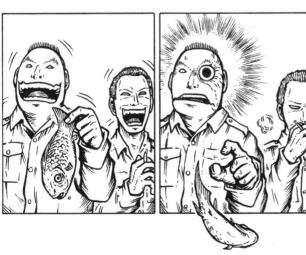

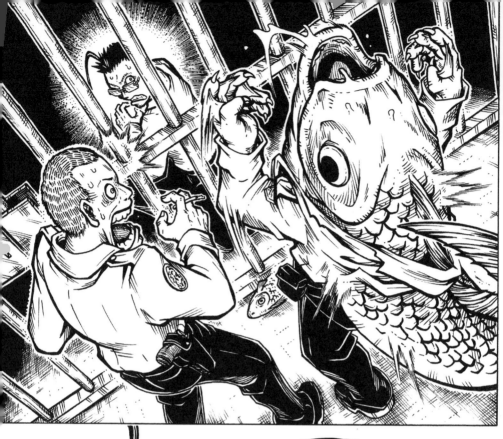

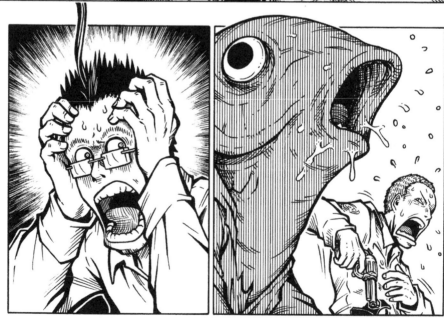

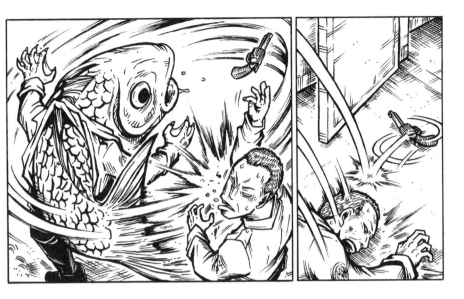

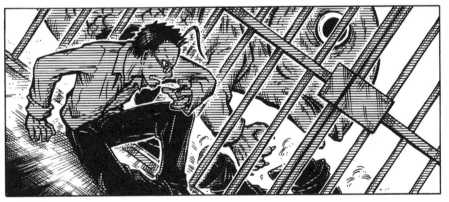

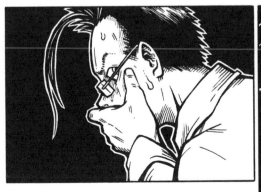

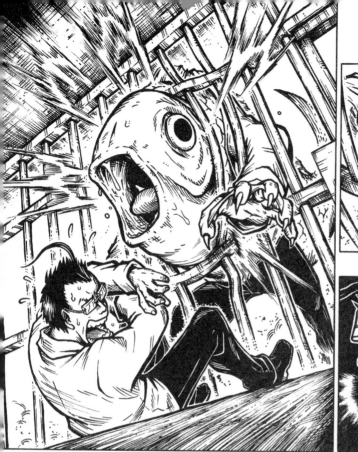

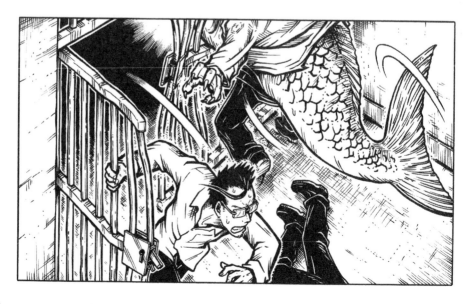

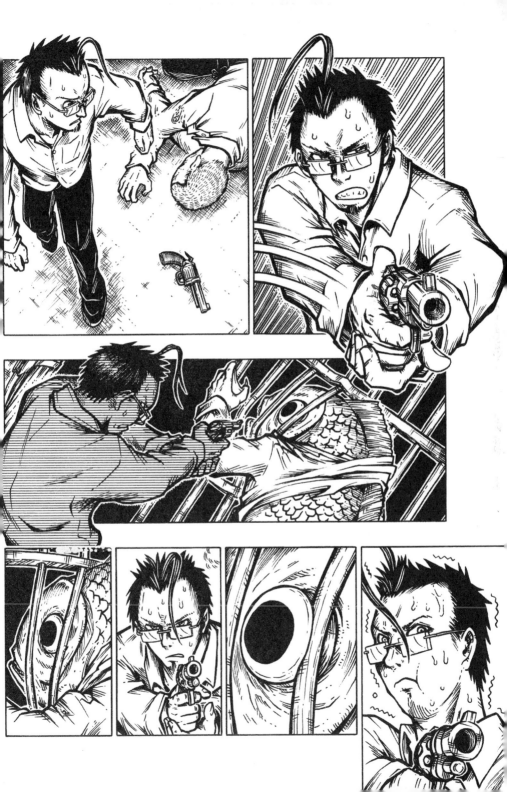

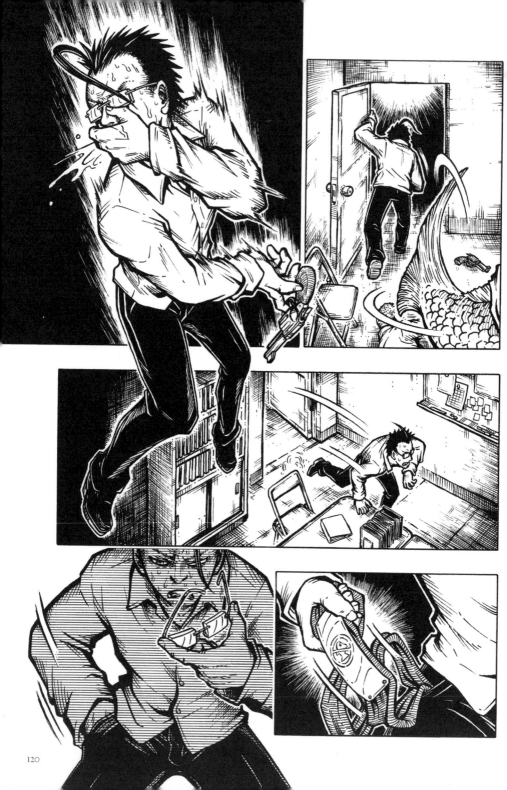

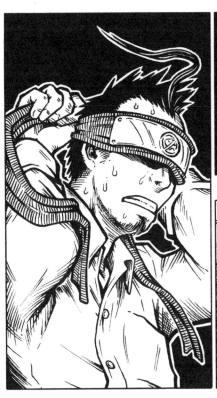
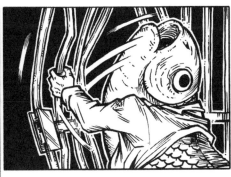
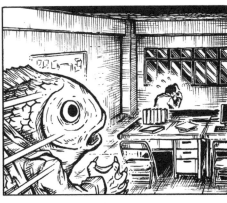
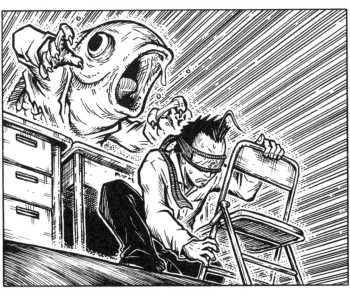

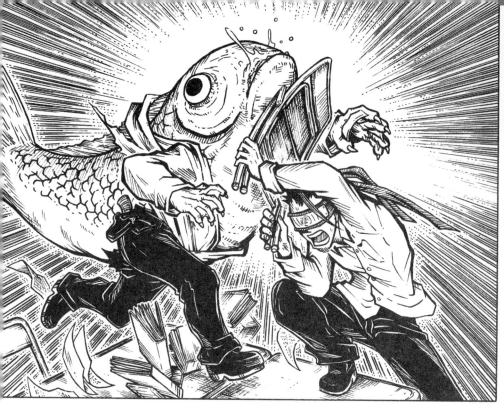

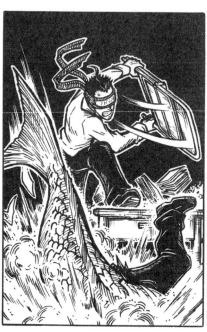

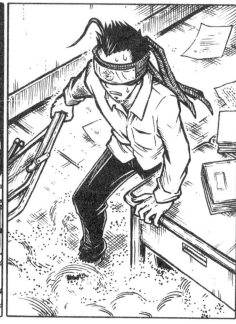

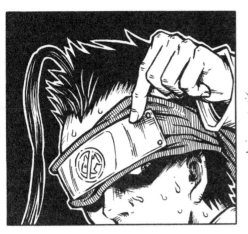
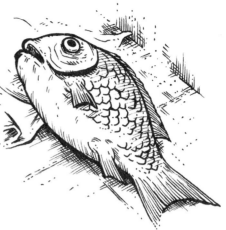
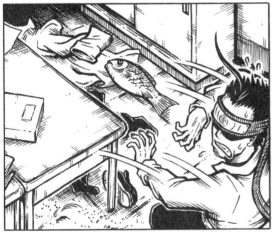
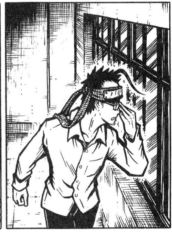

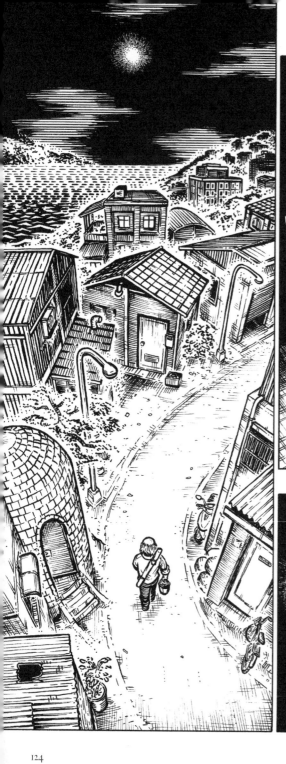

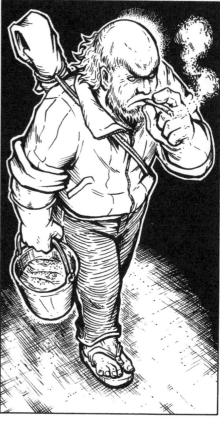

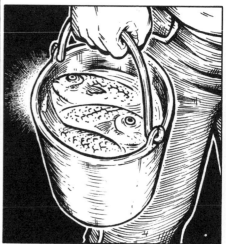

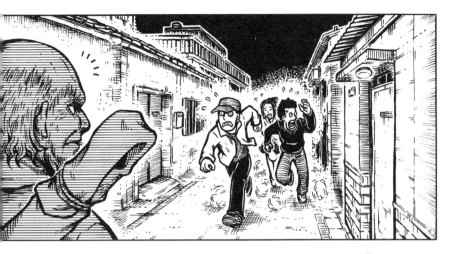

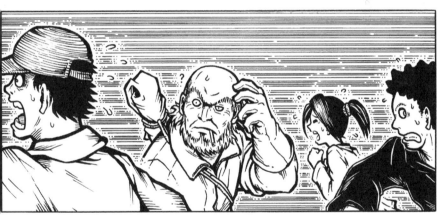

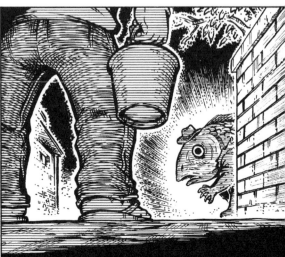

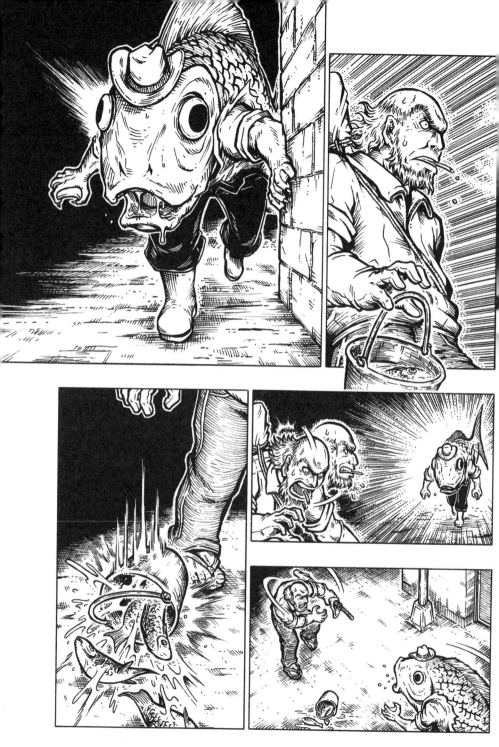

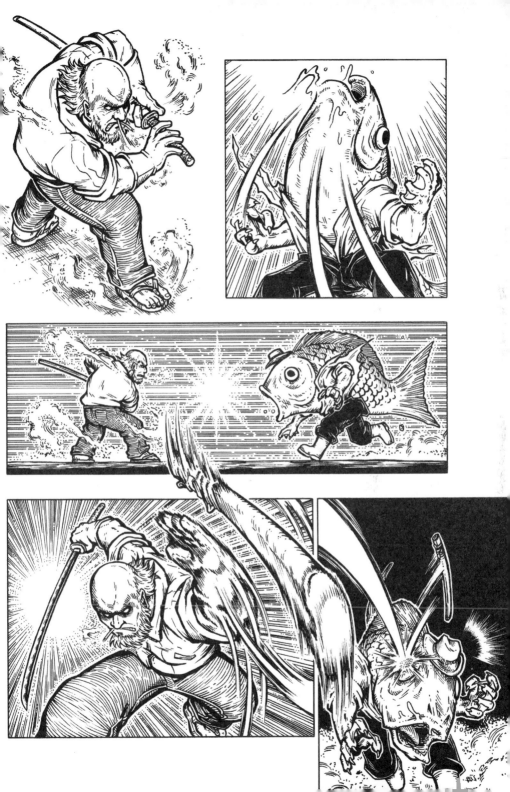

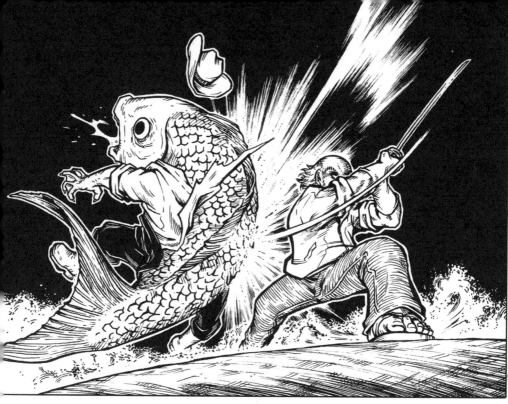

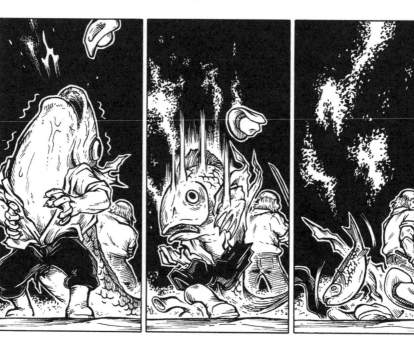

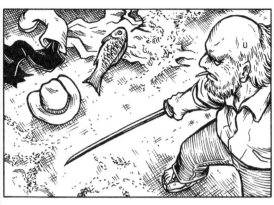
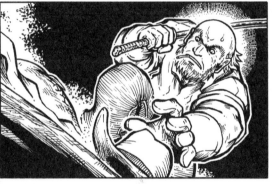
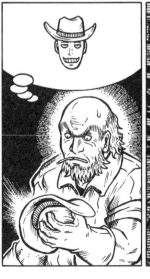
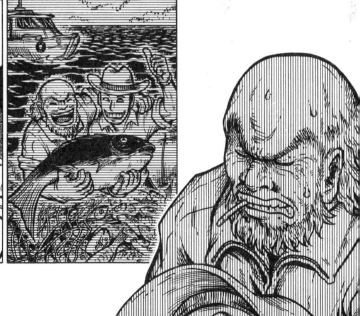

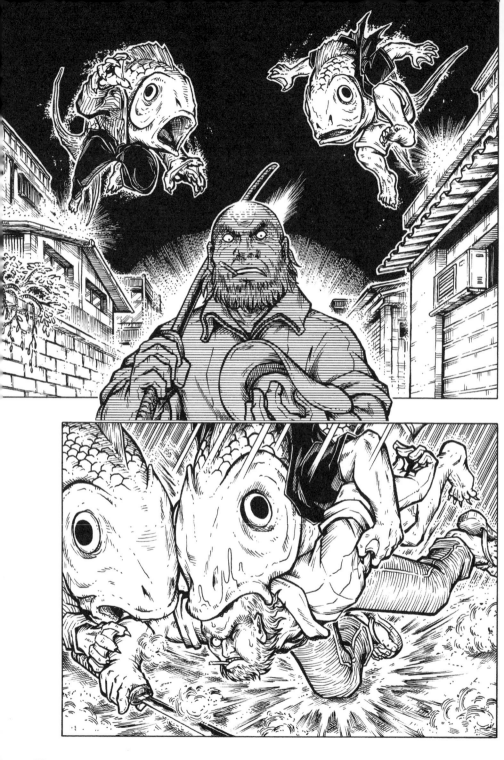

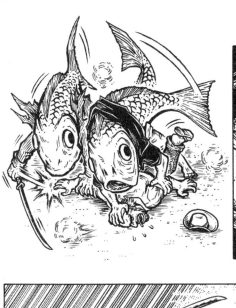
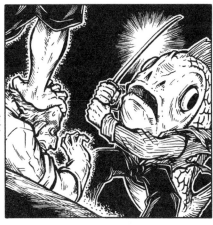
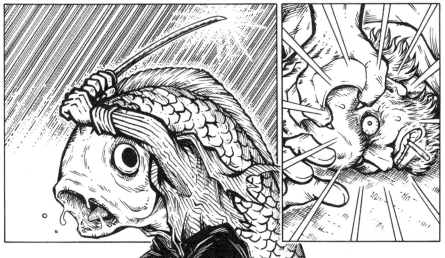

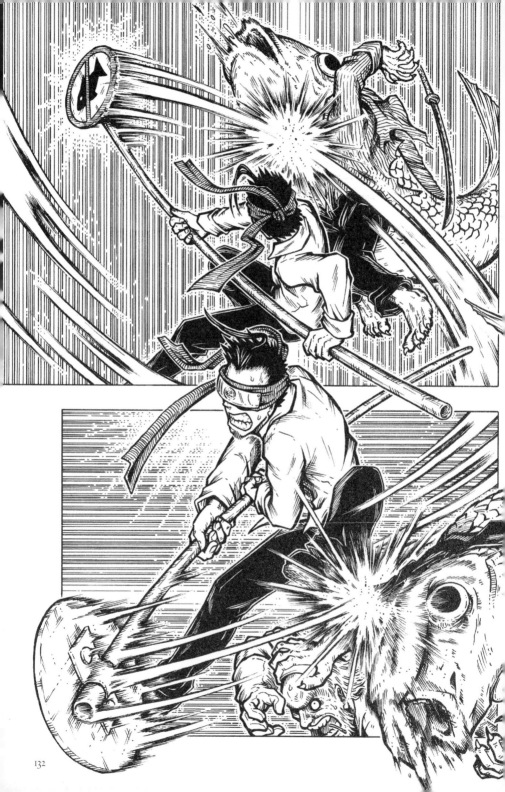

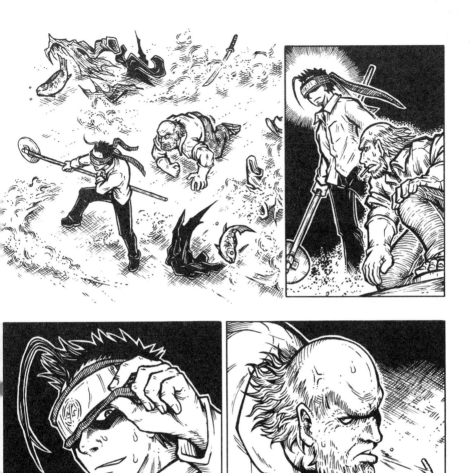

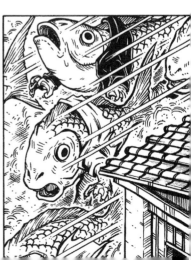

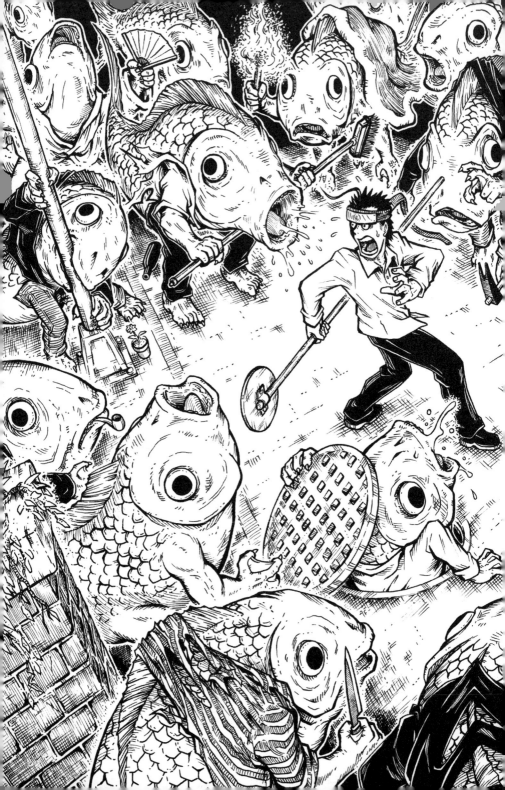

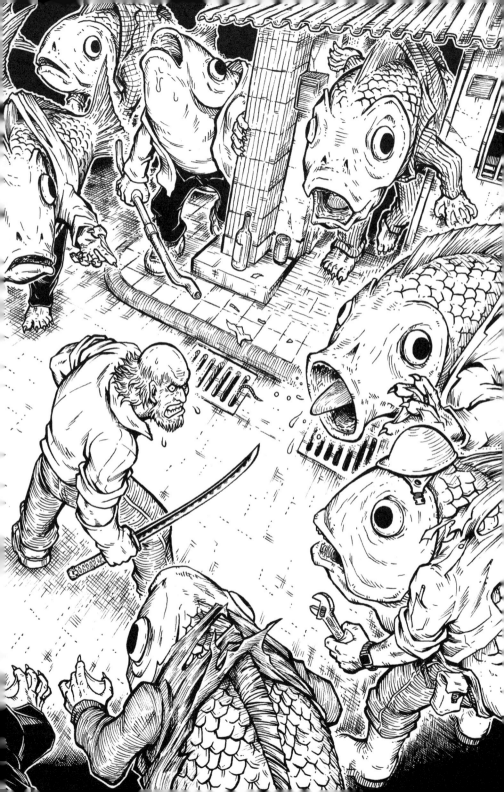

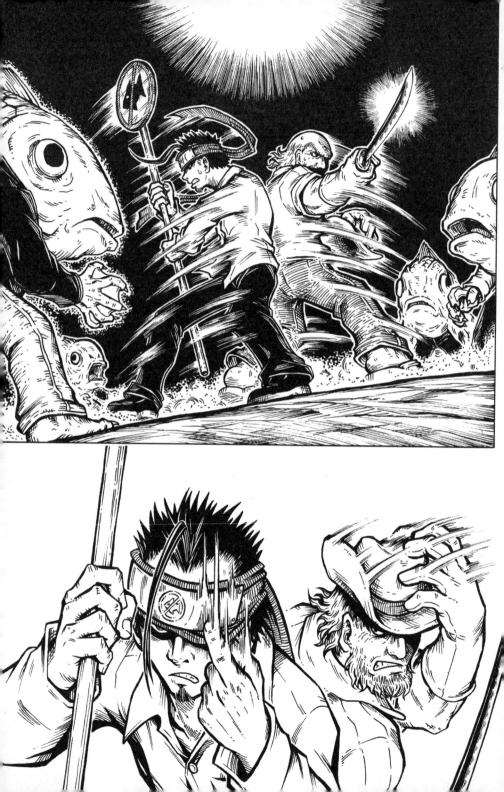

Ichthyophobia

At the end of fear, will be fearless.

Chapter 7

所有恐懼都將解脫於安息。

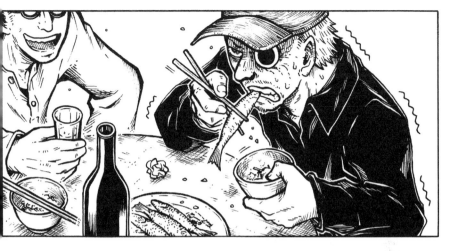

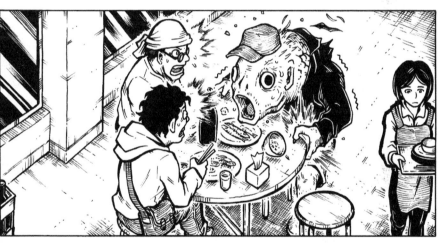

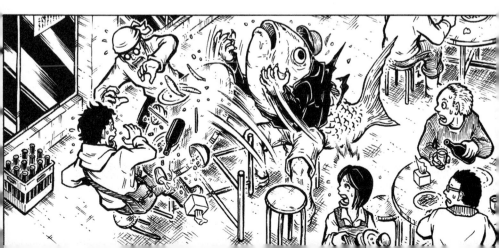

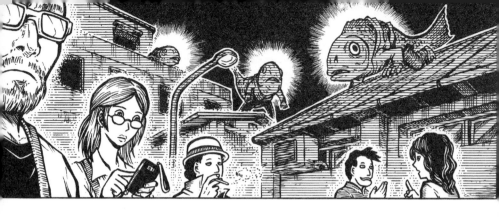

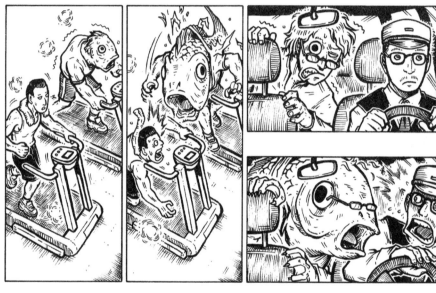

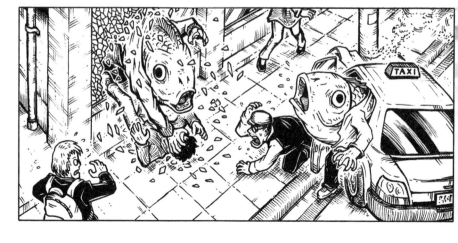

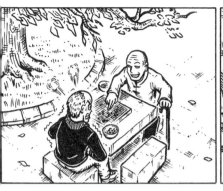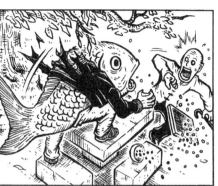

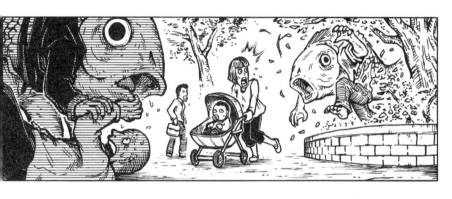

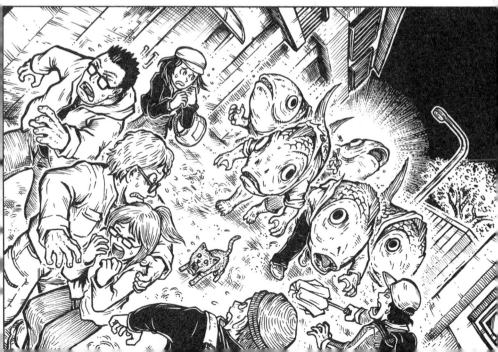

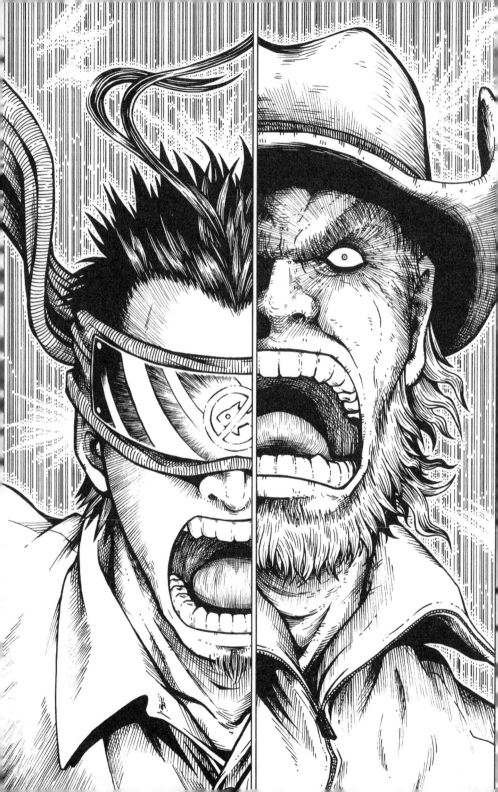

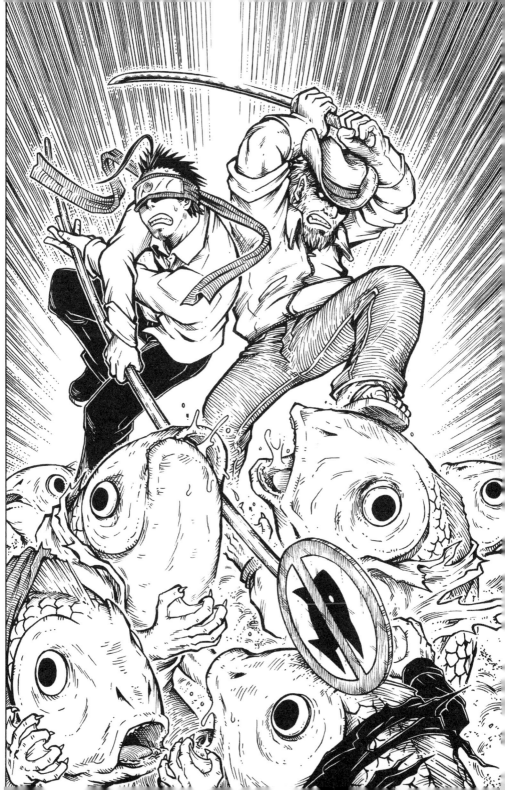

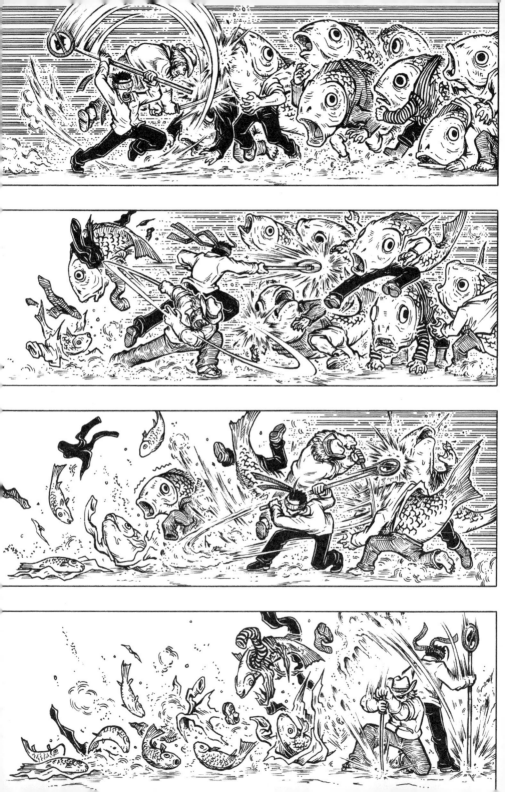

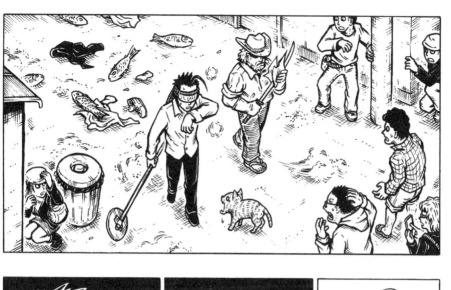

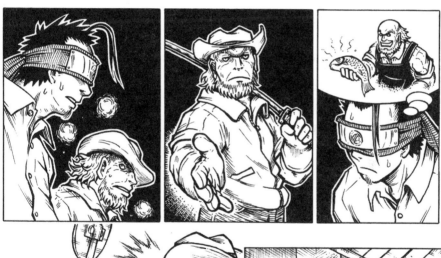

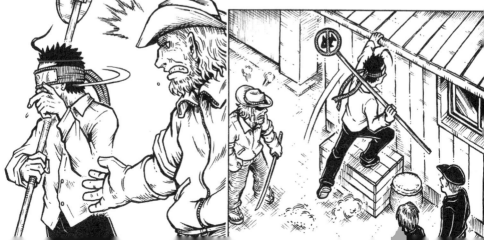

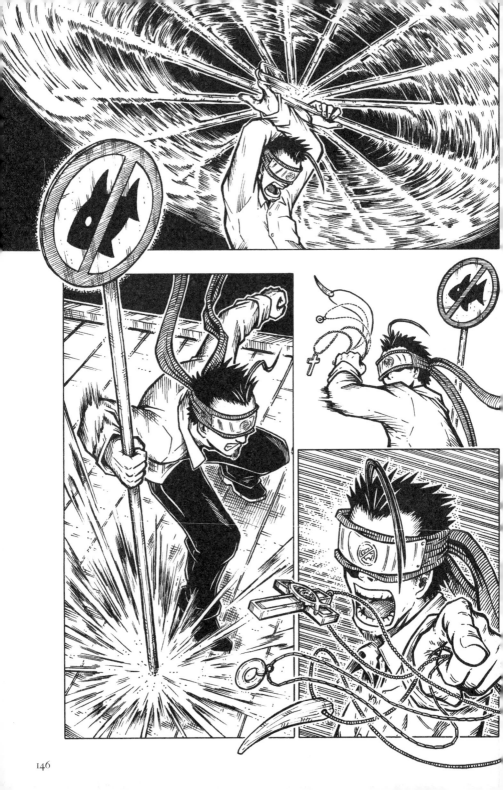

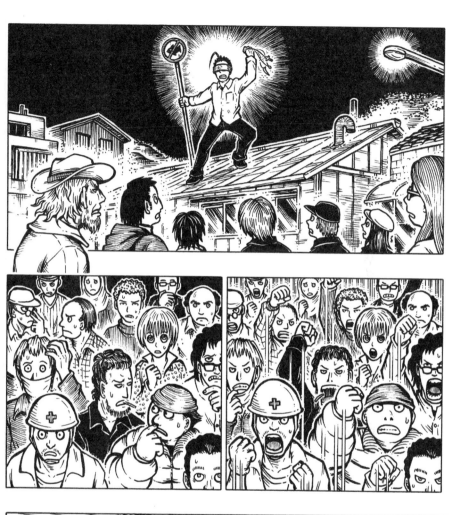

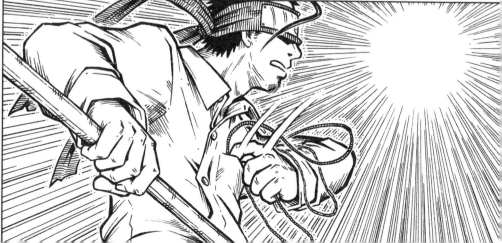

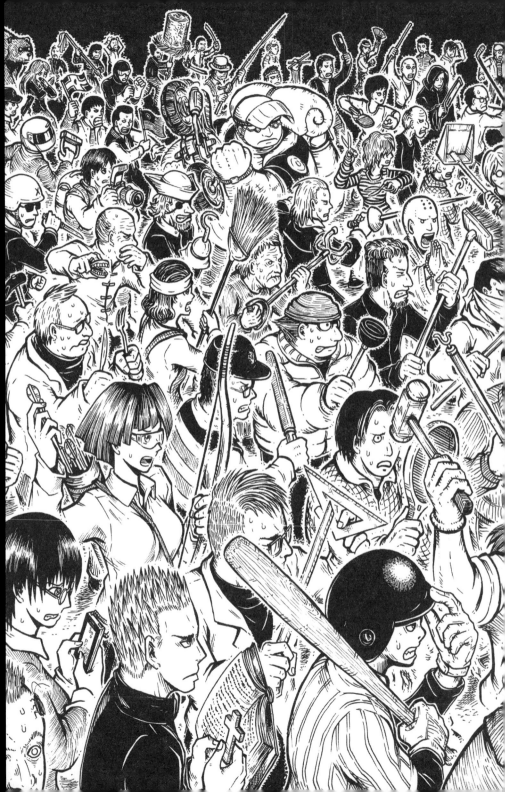

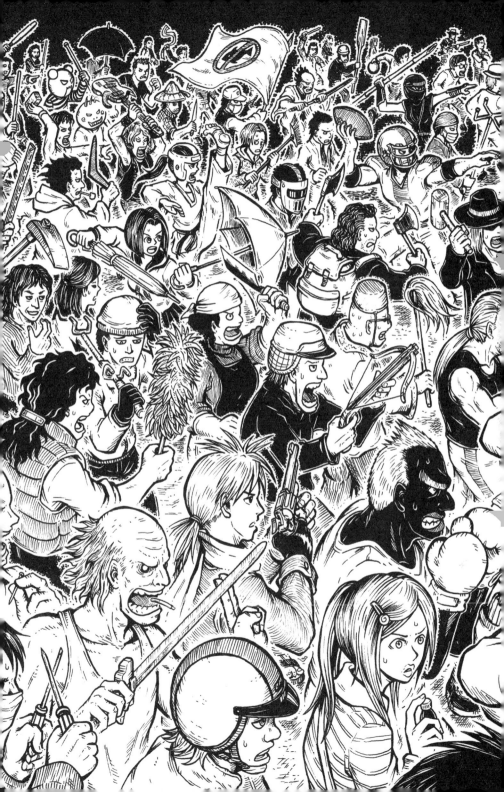

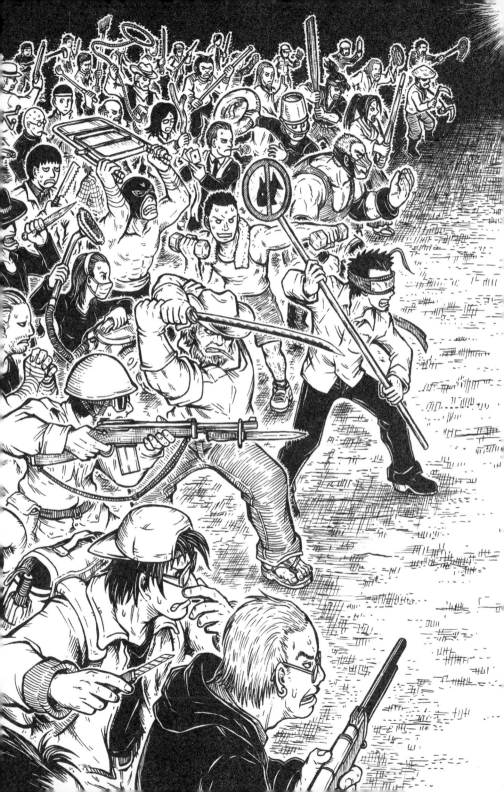

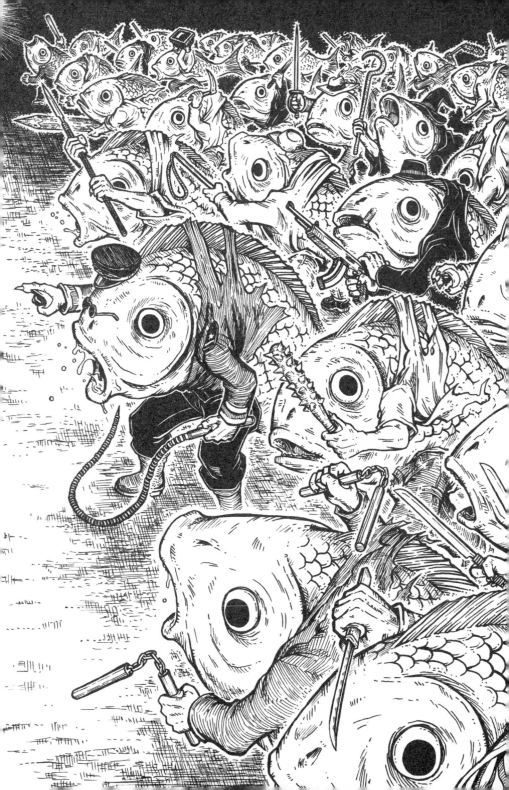

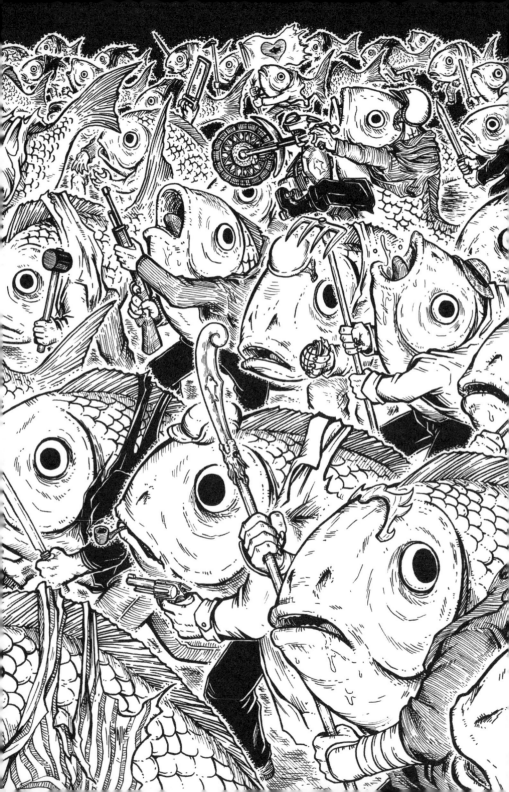

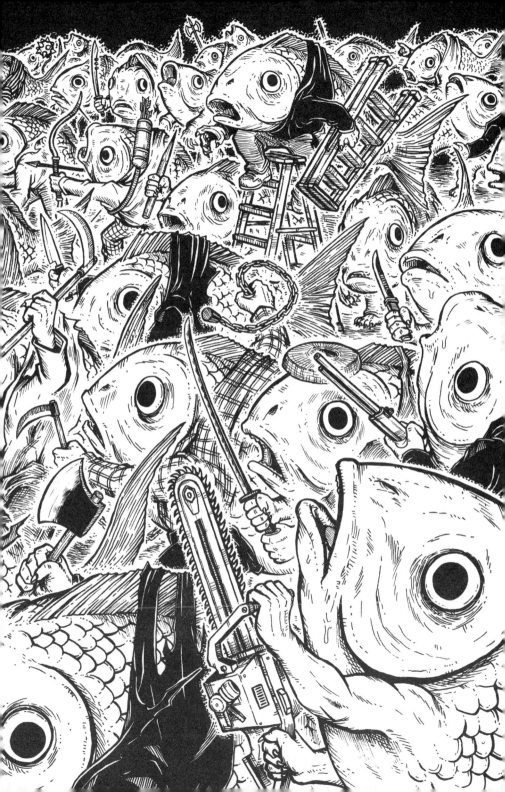

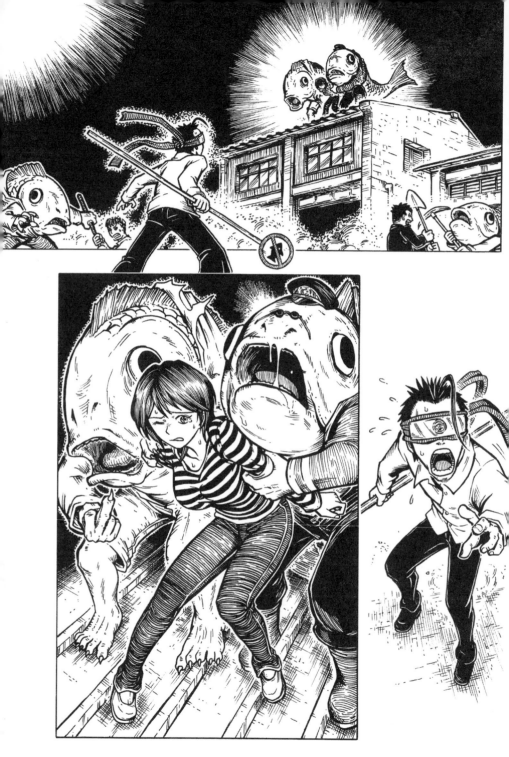

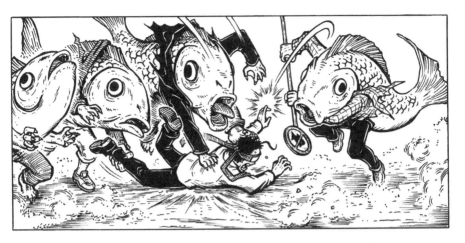

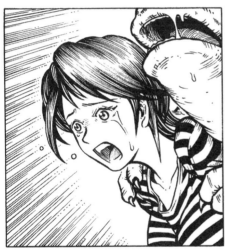

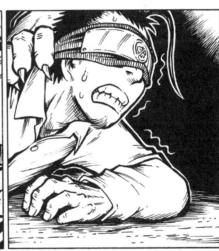

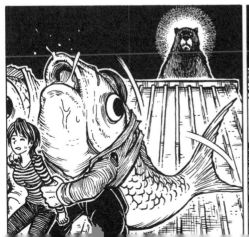

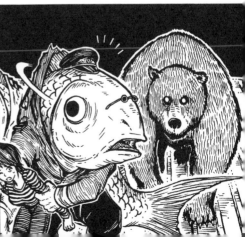

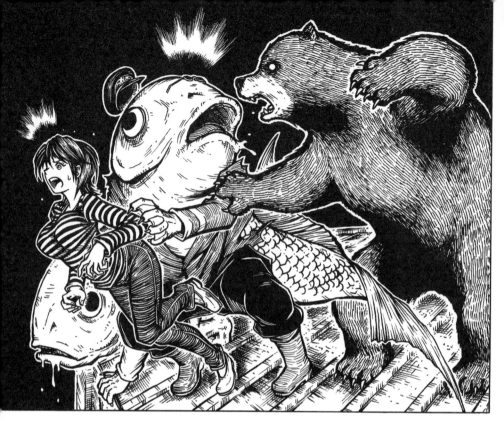

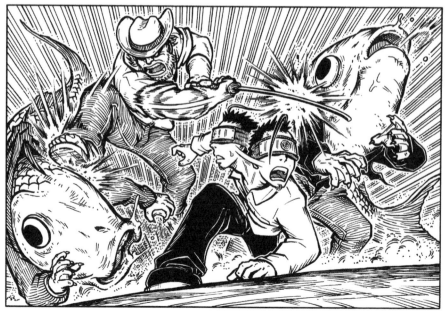

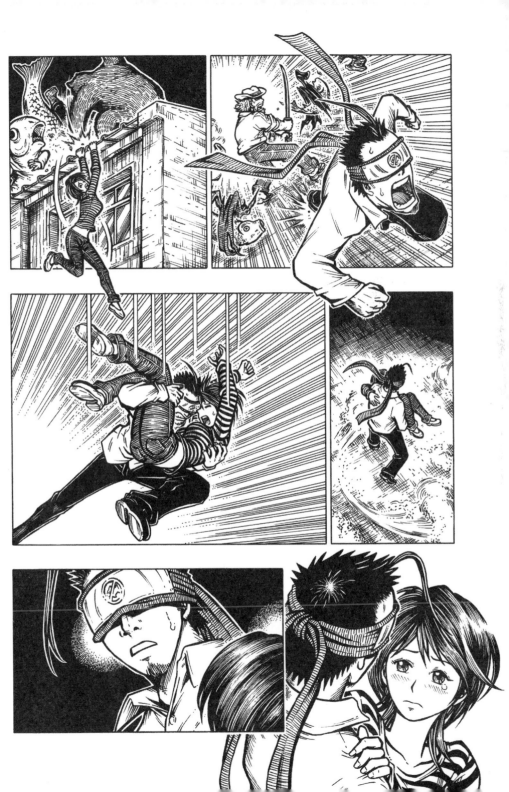

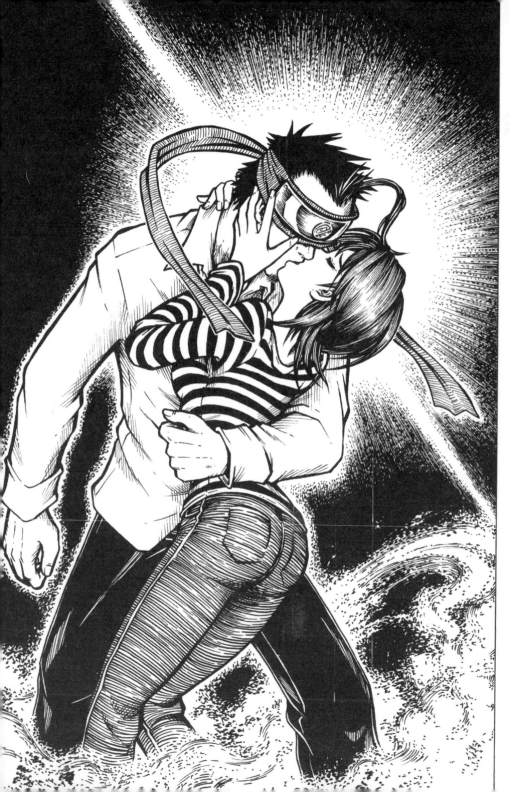

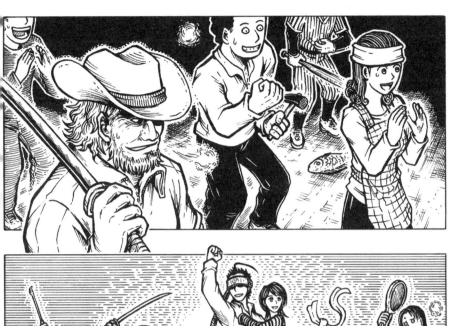

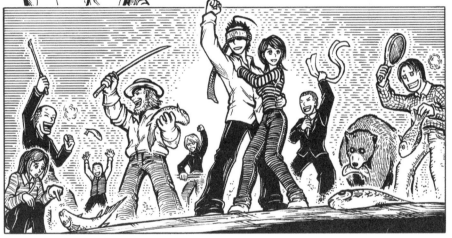

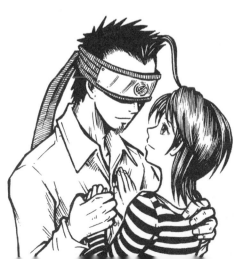

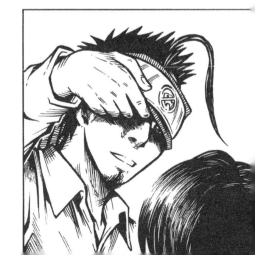

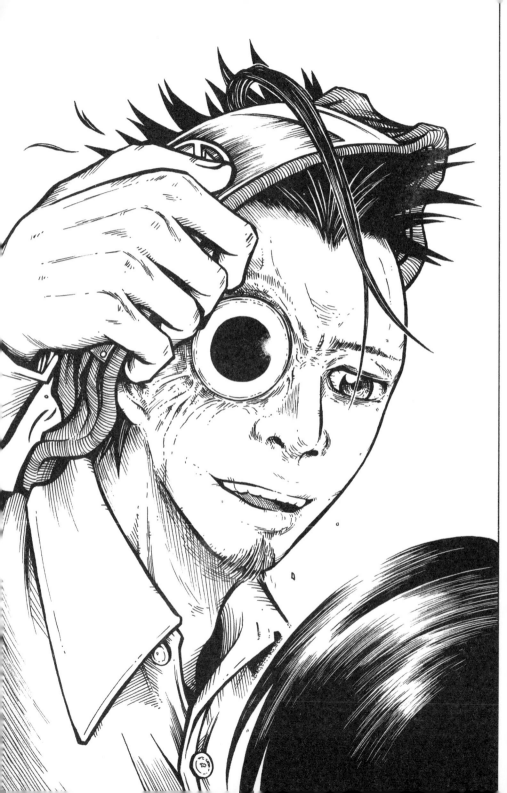

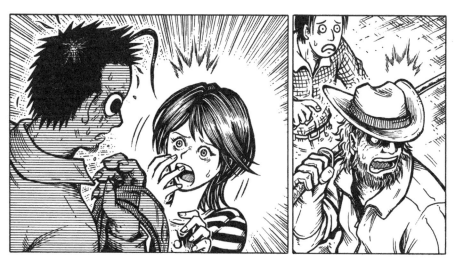

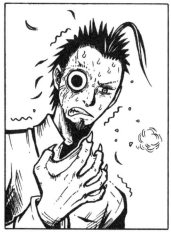

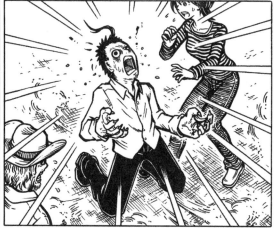

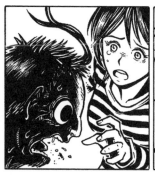

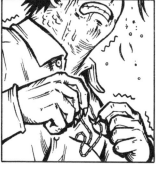

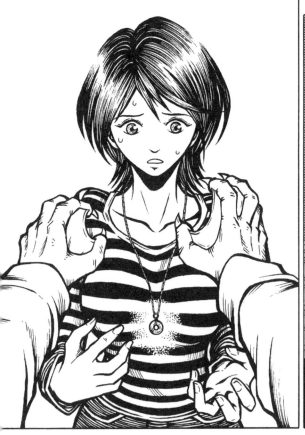

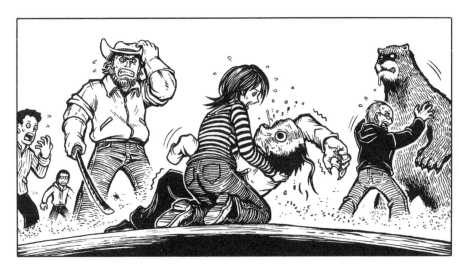

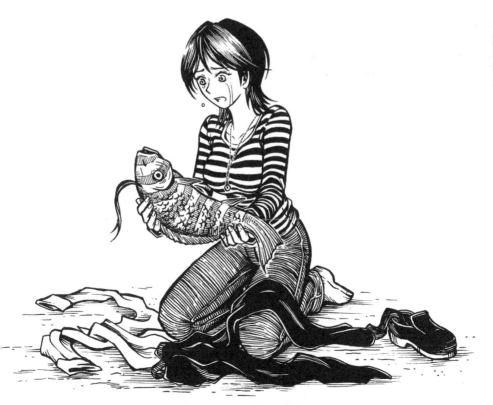

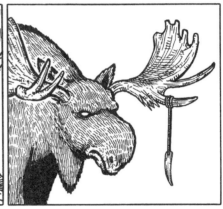

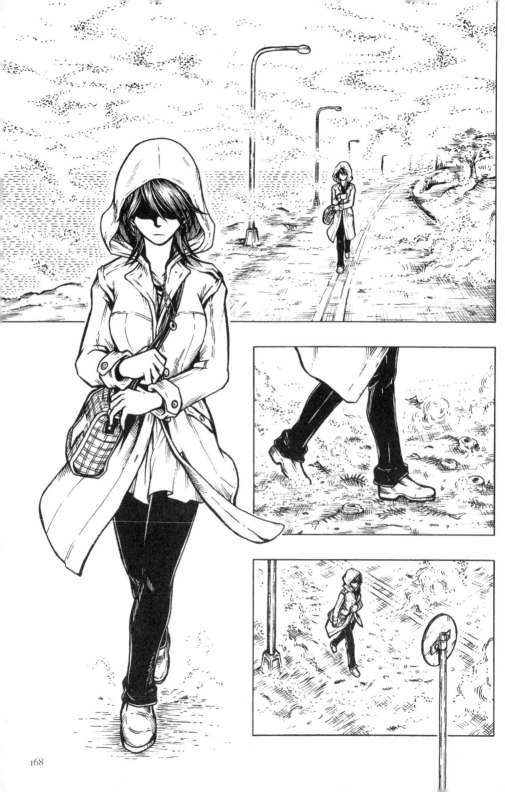

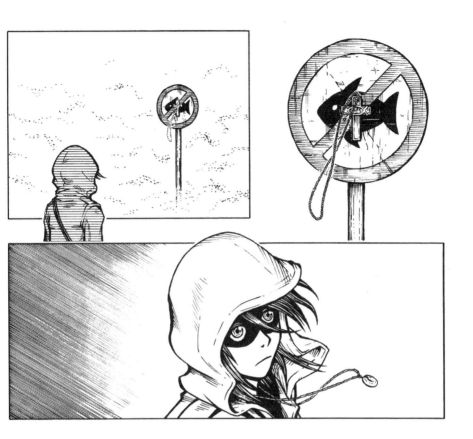

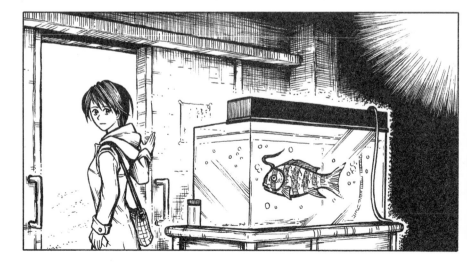

Ichthyophobi

All fear will be laid to rest.

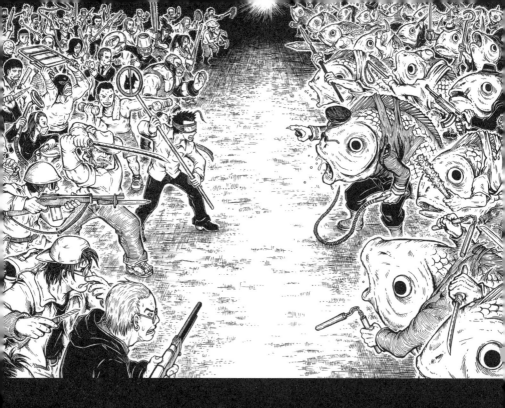

怕魚的男人

本作品竟能從臨時起意的短篇畫到集結成
冊，直到現在我仍覺得是個意外。
　「ichthyophobia」……這個字的表面意
義是魚類恐懼症，也是從我出生以來就跟著
我的症狀，在恐懼的另一面，卻又是個能夠
讓我一畫再畫的題材，當然也可說是一種小
題大作。

李隆杰 LI LUNG-CHIEH

Ichthyophobia

Ichthyophobia

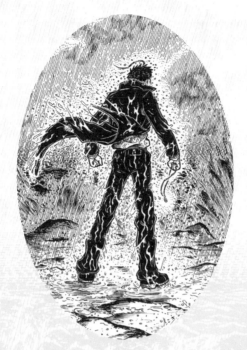

　　在眾多漫畫類型當中，有所謂的自傳型漫畫，而且憂鬱路線居多，通常這種漫畫在某些文藝圈裡很受歡迎，有時好像還比較容易得獎的樣子，雖然我不太相信這類作者從小就是因為看了這種東西而想當漫畫家，但是當有作者願意付出心血完成這種作品時，就代表其中必定有某些非傳達不可的內涵……吧？

　　關於本書，尤其還是無對白的漫畫，在讀者看完之後，難免會對於劇情有一些疑問，也可能會猜想某些橋段是否有什麼隱喻，然而身為作者的我只想說：「我畫的漫畫，就只是漫畫而已。」
我怕魚，所以畫了本跟魚類恐懼症有關的漫畫，如此而已，沒有什麼特別的意義，對我來說，讀者看完作品之後的感覺就是作品的全部了。

　　特別感謝夏姐與亞細亞原創誌給了我這個自由創作的空間，這絕對是過去與其他出版社合作時不可能有過的自由，雖然多數漫畫家大概都會希望能夠完全自由地用自己的方式畫漫畫，然而這次的經驗也讓我了解到～有時候太自由反而是另一種層面的困難……。

　　最後，感謝所有看完本書的讀者們！

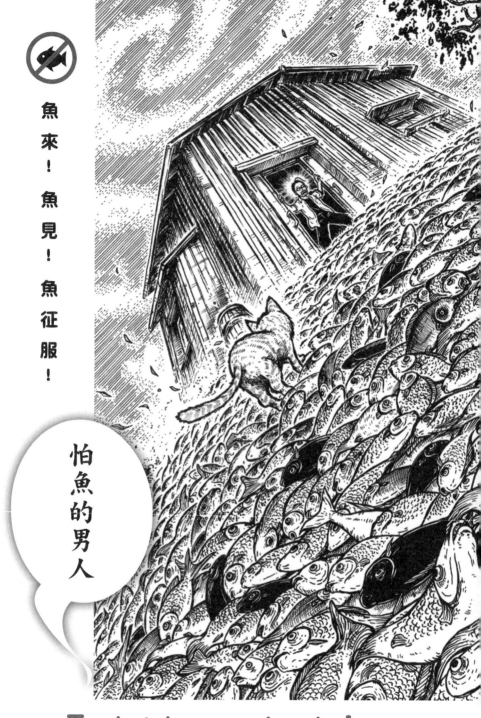

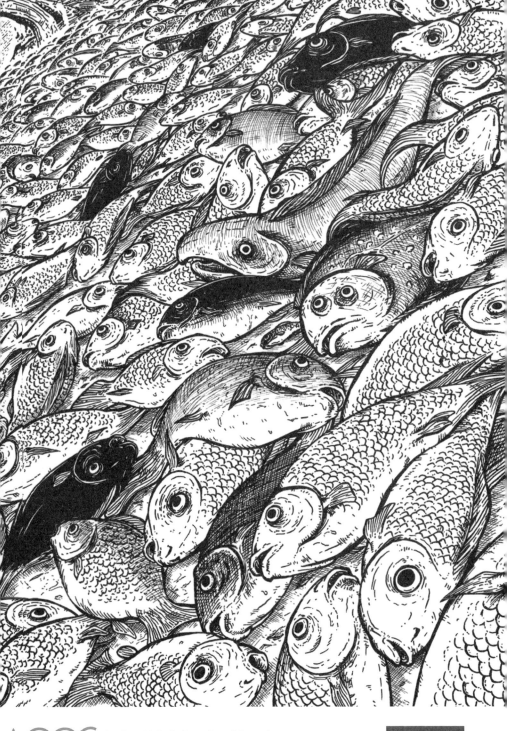

ACCC系列・001

怕魚的男人

時報書碼：VYO1001

作　　　者——李隆杰

主　　　編——張清龍
責任編輯——曾維新
美術設計——林宜潔
責任企劃——李宇霖
國際版權——張毓玲

董 事 長
發 行 人——趙政岷

大 好 世 紀
總 編 輯——夏曉雲

出 版 者——時報文化出版企業股份有限公司
　　　　　10803台北市和平西路3段240號2樓
　　　　　發行專線—（02）2306-6842
　　　　　讀者服務專線— 0800-231-705・（02）2304-7103
　　　　　讀者服務傳真—（02）2304-6858
　　　　　郵撥— 19344724時報文化出版公司
　　　　　信箱— 台北郵政79－99信箱
時報悅讀網— http://www.readingtimes.com.tw
電子郵件信箱— accc.love.comic@gmail.com
法律顧問 — 理律法律事務所　陳長文律師、李念祖律師

印　　　刷——盈昌印刷有限公司
初版一刷——2015年6月5日
定　　　價——新台幣220元

國家圖書館出版品預行編目資料

怕魚的男人 / 李隆杰著. -- 初版. -- 臺北市：時報文化, 2015.06
176頁；14.8x21公分. --
　　面；　公分. --（ACCC系列；001）
ISBN：978-957-13-6295-3（平裝）

1. 漫畫　2.台灣原創

Printed in Taiwan